国家级一流本科专业建设点配套教材·数字媒体艺术专业系列
高等院校艺术与设计类专业"互联网+"创新规划教材

数字媒体艺术创作基础

赵 璐 牟 磊 主 编
王品添 李小诗 肖 珣 副主编

内 容 简 介

本书是一本基于数字媒体艺术的专业属性，遵循艺术设计的教学规律及艺术人才培养的创新教学模式，以创作思维为靶向目标的基础课程教材，旨在更加精准地提升学生的创造力和想象力，以提高设计人才培养的教学质量。本书一共分为 3 个部分，包括：第一部分客体的概念重构；第二部分主体的自我建构；第三部分装置与媒介语言的选择。

本书可作为高等院校数字媒体艺术专业创作基础课程的教材，也可作为相关行业从业人员的参考读物。

图书在版编目（CIP）数据

数字媒体艺术创作基础 / 赵璐，牟磊主编 . —北京：北京大学出版社，2024.6．—（高等院校艺术与设计类专业"互联网+"创新规划教材 / 赵璐主编）．—ISBN 978-7-301-35157-4

Ⅰ．J06-39

中国国家版本馆 CIP 数据核字第 2024X9Z557 号

书　　　名	数字媒体艺术创作基础 SHUZI MEITI YISHU CHUANGZUO JICHU
著作责任者	赵　璐　牟　磊　主编
策 划 编 辑	孙　明
责 任 编 辑	王　诗　孙　明
数 字 编 辑	金常伟
标 准 书 号	ISBN 978-7-301-35157-4
出 版 发 行	北京大学出版社
地　　　址	北京市海淀区成府路 205 号　100871
网　　　址	http://www.pup.cn　　新浪微博：@ 北京大学出版社
电 子 邮 箱	编辑部 pup6@pup.cn　　总编室 zpup@pup.cn
电　　　话	邮购部 010-62752015　　发行部 010-62750672　　编辑部 010-62750667
印 刷 者	北京宏伟双华印刷有限公司
经 销 者	新华书店
	889 毫米 ×1194 毫米　16 开本　8.75 印张　280 千字 2024 年 6 月第 1 版　2024 年 6 月第 1 次印刷
定　　　价	59.00 元

未经许可，不得以任何方式复制或抄袭本书之部分或全部内容。

版权所有，侵权必究

举报电话：010-62752024　　电子邮箱：fd@pup.cn

图书如有印装质量问题，请与出版部联系，电话：010-62756370

前言
PREFACE

数字媒体艺术创作基础是数字媒体艺术专业的基础课程之一。通过本课程的学习，学生可以了解客体概念的定义及客体概念的框架建构，并通过对客体概念的拆解、分析、重组拓展创作思维。学生可通过命题导入，完成对主体的自我剖析及自我建构，从而思考艺术创作与自我的多重关系。本课程着重培养学生的创造力、想象力，可为其日后的专业创作打下坚实的基础。

一、课程背景

20世纪末以来，关于美术院校不同学科专业基础课程的教学讨论十分热烈，开设基础课程的目的在于培养、锻炼新时代学生的逻辑思维能力，增强学生的理解与创新能力。学科对传统文化的继承、学科的特殊性及学科间的共通性等，也成为大家讨论的热点。新文科背景下的跨学科教育相对传统学科教学而言，更强调学科的交叉融合、协作共享，突破传统的教学方法，转而探寻更富有创新思维的课程路径和更加开放多元的课程环境，致力于为学生创造综合性的跨学科学习体系，培育新时代文科人才。

党的二十大报告提出："教育是国之大计、党之大计。培养什么人、怎样培养人、为谁培养人是教育的根本问题。"我们要坚持正确的政治方向，把理想信念教育贯穿人才培养全过程，引导人才深怀爱党爱国之心、砥砺报国之志。本书作为数字媒体艺术创作基础的课程教材，是以培养服务于社会经济建设和提升中国综合国力的新时代文科人才为目的的。本书使学生有效地将思维创新理论知识与创作实践相结合，并树立爱党报国、敬业奉献、服务人民的精神；培养其善于解决复杂难题的意识和突出的创新能力；以创新性的教学模式促进教育、教学的发展。

二、内容组织

本课程遵循艺术教育规律，致力于探索人才培养新模式，有助于人才培养质量进一步提高。本课程坚持用社会主义核心价值观铸魂育人，更加精准地把控提升学生的创作创新思维，丰富其思考方式，最终使其具备跨学科的思维能力。

三、教学重点

本课程通过对现象及物的分析，从不同切入点导入多项思维模式，完成对于概念的转换、重组、再造。首先，引导学生完成对感官载体的思考、对表达情绪的符号象征的抽离提取、对时间维度的感知、对空间场所的运用、对"语言是存在之家"的理解、对身份的文化定位分析；其次，引导学生提取关键词，运用"专有名词、形容词、动词"，结合"造句"将语言的本质和创作者的自我主体性激发出来，将语言化、文字化的教学内容转换为容易被理解的视觉语言和听觉要素，梳理出重要的思维方向，帮助学生提高艺术敏锐度，摆脱传统艺术设计惯性思维的束缚；再次，将命题导入，旨在挖掘学生个体的主体性，并以此拓展学生思维的维度；最后，引导学生运用不同的媒介体验不同的材料，通过不同材料激起的心理变化，提高对艺术情感表现的把握能力。教师在进行创作命题设定时还要考虑当代的艺术语境，通过反复试错将自身教学的感性部

分与理性部分综合，将意向性语言用跨学科知识和多种媒介呈现出来。

四、课题训练

本书课题训练的重点是教学研究和实训作业，一是为了记录客观物象的拆解过程，帮助学生提取元素进行草图绘制，最后通过平面或空间、影像的表达方式，完成对客体的概念重构；二是为了使学生学习、理解艺术创作与自我的多重关系和对主体的自我构建，并进一步拓宽其创作思维，使其通过深入思考探讨设置的命题，从而以平面或空间、影像的表达方式完成课题作业。

五、课时安排

本书内容的课时安排为 8 周 160 学时，采用"4 周+4 周"两个阶段的教学方式。其中第一阶段 80 学时，涵盖客体的概念重构、装置与媒介语言的选择等教学内容；第二阶段也是 80 学时，涵盖命题思维训练，学生制订创作方案、梳理思路、完成作品等教学内容。

教师应以本书第一部分、第二部分为教学重点并进行作业安排，其中第一部分第 1 章，第二部分第 3 章、第 4 章，第三部分为基础知识部分，应贯穿基础课程课堂教学。第一部分第 2 章与第二部分第 5 章列举优秀学生作业，可供教师和学生学习和欣赏。

本书由赵璐、牟磊担任主编，负责第一部分及全书的修改校订；由王品添、李小诗、肖珣担任副主编，负责编写第二部分及第三部分；编者的研究生唐正、山宛禾、于祉琪负责为本书整理图片资料。

书中所使用的作业图例为编者指导的鲁迅美术学院中英数字媒体（数字媒体）艺术学院 2019 届、2020 届、2021 届中英数字媒体（数字媒体）艺术专业优秀作业作品，在此对相关学生一并表示衷心的感谢！感谢鲁迅美术学院中英数字媒体（数字媒体）艺术学院院长赵璐教授的指导、督促和帮助！感谢北京大学出版社的指导和帮助！

编者从事数字媒体艺术创作基础课程教学工作多年，本书致力于探索适应多种层次的教学要求。但由于作者水平有限，编写时间仓促，书中不足之处在所难免，恳请相关专家、学者及广大读者提出宝贵意见。

<div align="right">编者
2024 年 2 月</div>

【资源索引】

CONTENTS

PART 1

第一部分　客体的概念重构

第1章　客体的概念认知 / 002

　　1.1　现象认知 / 003
　　1.2　概念认知 / 004
　　1.3　传统文化认知 / 006
　　思考题 / 007

第2章　重构实验 / 008

　　2.1　客观物象的拆解 / 009
　　2.2　思维模型与草图推演 / 011
　　2.3　作品方案及创作 / 017
　　思考题 / 047

PART 2

第二部分　主体的自我建构

第3章　自我剖析 / 050

　　3.1　感官载体——身体 / 051
　　3.2　符号抽离——情感 / 053
　　3.3　维度感知——时间 / 054
　　3.4　幻觉空间——场所 / 056
　　3.5　存在本身——语言 / 058
　　3.6　文化定义——身份 / 060
　　思考题 / 061

第4章　自我解构 / 062

　　4.1　阐释 / 063
　　4.2　名词 / 064
　　4.3　形容词 / 065
　　4.4　动词 / 067
　　思考题 / 071

第5章　自我建构 / 072

　　5.1　造句 / 073
　　5.2　命题引导 / 073
　　5.3　实验性 / 074
　　5.4　作品方案及创作 / 074
　　思考题 / 095

目录

PART 3

第三部分　装置与媒介语言的选择

第 6 章　装置艺术 / 098

 6.1　什么是装置艺术 / 099
 6.2　装置艺术的特点及表现形式 / 101
 6.3　装置艺术对空间的延展 / 102
 6.4　装置艺术对材料语言的选择 / 103
 6.5　新科技的介入 / 105
 6.6　装置艺术与自然 / 108
 6.7　装置艺术的沉浸式体验及实验性 / 111
 6.8　总结 / 117
 思考题 / 117

第 7 章　艺术创作与自我的多重关系 / 118

 7.1　艺术创作与自我的关系 / 119
 7.2　艺术创作中装置艺术的多媒介融合及形式表达 / 127
 7.3　总结 / 131
 思考题 / 132

客体的概念重构

第一部分　PART 1

①

| 客体的概念认知 | 第 1 章 |
| 重构实验 | 第 2 章 |

第 1 章
客体的概念认知

■ **本章教学要求与目标**

在创作中,研究现象是一个重要的环节。学生通过学习埃德蒙德·古斯塔夫·阿尔布雷希特·胡塞尔及马丁·海德格尔对现象学的理解分析,可进一步理解现象的本质。从探究"物从何而来"展开思考,进一步探究创作的核心——"艺术作品的本源"。在数字媒体艺术专业的基础教学中,对学生思维的训练是不可或缺的。学生对客体概念进行解构、剖析、推演、重组、再造,以此拓展创作思维的维度,可以更好地回归作品本身。

■ **本章教学框架**

1.1　现象认知

个体对于物的认知来源于对现象的分析。德国哲学家埃德蒙德·古斯塔夫·阿尔布雷希特·胡塞尔（见图1-1）认为，"现象"是意识中经验的"本质"，而这种"本质现象"是具有前逻辑和因果性的，它是现象学还原法的结果。现象学还原法即通过对意向结构进行先验还原分析，分别研究不同层次的自我、先验自我的构成作用和主体间的关系及自我的"生活世界"等。由此可见，胡塞尔的"现象学"所提倡的根本方法是反思分析，在先验反思过程中存在着意向对象和与其相应的"诸自我"之间盘结交错的反思层次。它所说的现象既不是客观事物的表象，也不是客观存在的经验事实或马赫主义的"感觉材料"，而是一种不同于任何心理经验的"纯粹意识内的存有"。即通过回到原始的意识现象，描述和分析观念（包括本质的观念、范畴）的构成过程，以此获得有关观念的规定性（意义）、实在性明证。

研究现象，在创作中也至关重要。胡塞尔之后，德国哲学家马丁·海德格尔（见图1-2）在《林中路》中提出"艺术作品的本源"是从物的分析到器具的分析，再到作品自身的分析。他进而指出，艺术是真理的发生方式，美是真理之自行设置入作品。"本源"一词指一种事物从何而来，通过它"是其所是"并且"如其所是"。某个东西"如其所是"的是什么，我们称为它的本质。某个东西的"本源"就是它的本质之源，对艺术作品之"本源"的追问就是对艺术作品的本质之源的追问，也是创作的核心问题。

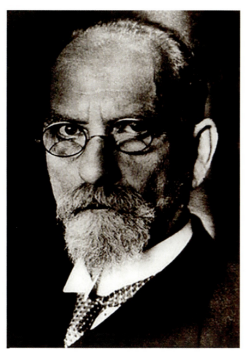

图1-1　埃德蒙德·古斯塔夫·阿尔布雷希特·胡塞尔（Edmund Gustav Albrecht Husserl，1859—1938，20世纪德国著名作家、哲学家，现象学的创始人，被誉为近代最伟大的哲学家之一）

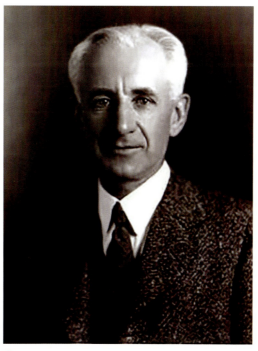

图1-2　马丁·海德格尔（Martin Heidegger，1889—1976，德国哲学家，20世纪存在主义哲学的创始人和主要代表之一）

1.2 概念认知

概念是哲学体系的基本单元，它赋予了经验以明确的表达形式。同样，概念也并非孤立存在的，它实际上是由概念框架组成的，而这个框架由不同分支交错融合，这样我们才能依赖概念去认知模糊的世界，并阐释观点。

走进概念框架，我们会发现某些概念有着非常具体的指向，比如"时钟"这个概念。由于具体的概念来源于经验，我们可以称其为经验概念。通过经验概念，我们把世界分成可以区分的不同部分，谈论并解释它。除了这些具体的概念，还有一些抽象的概念，它们的对象无法触及，也不存在于经验中，因此无法对这些抽象概念进行简单定义，称为先天概念。比如"时间"这个概念，与大多数概念类似，这个概念仅能在一个由其他抽象概念所组成的系统中进行定义。较之经验概念，先天概念会引发更多的思考。

由于先天概念是抽象的，它的含义可能会为各种不同的意见留有广阔的余地。比如面对"上帝"的概念，我们会思考：上帝是什么样的？我们能够期待什么？信仰是什么？再举个例子，"自我"这个概念，在纯粹语法的意义上仅指某个人，但"自我"并没有被这个有所指向的词所定义，我的"自我"真的就是"我"吗？是正在说话的声音？还是指完整的一个人？它是否包含关于我的琐碎的、无关紧要的碎片？它指的是某种本质性的事实吗？（比如我是一个有意识的存在吗？）还是指一种社会建构？它无法用单个的人来定义，而必须用"我"的社会关系来定义。接着，我们再来思考"真理"这个概念。真理就是事物真实存在的方式吗？它依赖于我们相信的东西，以及我们对相信的定义吗？有没有这样的可能，我们都被自己有限的世界观限制了，以致无法突破自己对语言的概念认知和有限的经验来看世界？

在所有概念中，抽象的和有争议的不是那些用来把世界划分成可以理解的各个部分的概念，而是那些我们试图用来理解世界的概念。这些概念最终组成了我们的概念框架，即我们用来框定和组织所有其他更为具体的概念的那些最抽象的概念。我们知道，个体的感受方式、思维方式和行为模式会积淀为个体的习惯。与个体一样，一个社会中不同个体所普遍采用的思维方式同样也会沉淀为社会习惯，由社会共识凝固为价值观。这确保了社会的基本稳定和有效运行。但是，和个人习惯对个体的控制一样，社会习惯同样会使整个社会逐渐习惯固定的感知模式、思维模式和行为模式，这样便构成了社会通用的概念框架。而正是这个框架，剥夺了我们思考和分析事物的能力。因此，在创作中我们要思考的是如何进行概念的转换，这里并非要否定概念和概念框架，转换基于方法论的范畴，只不过是运用多项思维模式，从不同的角度切入。

案例 01

我们习惯于以固定思维模式来认识人或者事物。举个例子："张三"是一个人的名字，因此我们把他定义为"某个人"这样一个概念。我们可以从不同的角度切入，先对"人"这个概念进行思维的发散与转换，并加以推演。从物理形态、组织结构、化学成分、自然及社会属性、时间及空间等多重维度进行解构与分析，会有不同的结论。

01

首先,我们将人体的化学成分提炼出来,可以制成一块肥皂,那么这个肥皂是否具有了"人"的概念?

02

再试想一下,我们从人的形态切入,将形态提取出来,填充棉花或是水泥,这个形态是否还具有"人"的概念?

03

同样,我们的身体里寄生着大量的菌群,我们的多种意识是由菌群决定的,那么我还是否是"我"?我们的生物属性、社会属性,可否堆积成"我"?

04

再回过头来思考一下"张三"这个概念,我们用发散思维、解构思维、转换思维将这个概念解剖、重组、再造,所得到的概念是否还是"张三"呢?

【课堂视频1】

案例 02

再举个例子,我们通常用眼睛来观察事物,并由此确定事物的真实性(见图1-3)。

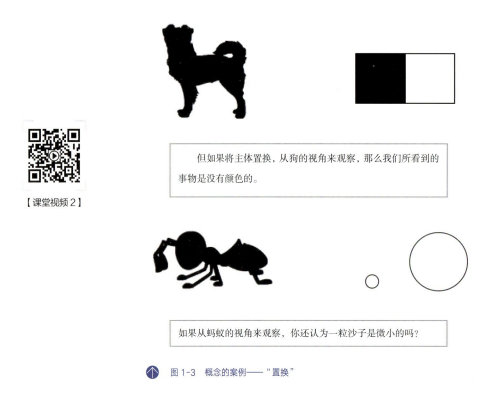

【课堂视频2】

↑ 图1-3 概念的案例——"置换"

接下来,我们再将客体进行置换。通常,我们认为时间是流动的,时间每分每秒都在流逝。但试想一下,如果时间并没有动且一直是静止的,流逝的是我们和其他所有的事物,那么"静止"这个概念就根本不存在。

在数字媒体艺术专业基础教学课程中,思维训练的作用不可估量。党的二十大报告提出:"培育创新文化,弘扬科学家精神,涵养优良学风,营造创新氛围。"本书以日常品这个概念为切入点,通过对概念的解构、剖析、推演、重组、再造,训练学生的思维拓展能力(包括发散思维、解构思维、转换思维、非线性推演思维、置换(主客体)思维、逻辑(反逻辑)思维、逆向思维与跳跃思维等思维模式),引导其进行自我剖析,完成草图及方案,并以平面作品、空间作品及文献、影像的形式,重新诠释日常品的概念。

1.3 传统文化认知

党的二十大报告提出:"中华优秀传统文化源远流长、博大精深,是中华文明的智慧结晶……"中国传统元素是中华文化长久以来的积累和沉淀,取材于广大人民的生活,有着较为广泛的应用范围。例如,建筑元素包含各地标志性的宫殿、园林、寺庙、佛塔等古建筑;服饰元素囊括周制、明制、唐制等不同时期;不同形制的民族服饰;文化艺术元素则涉及绘画、戏剧、工艺等方面。

回溯中华文明历史，艺术的表达贯穿始终，每个时期都有其代表性的艺术成就。最早可以追溯到原始社会时期，祭祀岩画、彩陶多表达对美好生活的向往，或对动植物进行形态描绘。到了先秦时期，青铜器、漆器工艺相继问世。到了汉代，汉武帝开通了丝绸之路，中外文化艺术得以交流，绘画艺术得到了空前的发展，纺织毛毯、民族服饰等工艺品随着装饰纹样、绘画技巧等的发展而蓬勃发展。汉代还盛行厚葬之风，墓室壁画、画像砖、随葬画帛等物品上出现了很多以现实生活、神话故事、民间传说为主题的形象。大禹治水传说、愚公移山传说在一定意义上反映了当时民众的生活状况及丰富的想象力，其流传至今已成为民间文化的精华。魏晋南北朝时期动荡的时局给宗教文化的传入提供了条件，一系列带有宗教色彩的艺术创作得以发展壮大，敦煌莫高窟中就保存了大量优秀的壁画作品。宋代民间艺术也十分繁荣，出现了以"门神画"为代表的，意在驱凶辟邪、祈福迎祥的年画；剪纸艺术在当时也发展兴盛，出现了大批行业艺人。

党的二十大报告提出："坚守中华文化立场，提炼展示中华文明的精神标识和文化精髓，加快构建中国话语和中国叙事体系，讲好中国故事、传播好中国声音，展现可信、可爱、可敬的中国形象。"现代艺术创作者在进行创作时，可以对传统文化艺术进行整合，吸收并提取其精华的部分，从而更好地表现民族文化。在传统元素的融入方面，在内容上，可以选择吸收口耳相传的民间故事；在色彩表达上，可以借用岩画中辨识度极高的矿物颜色；在形式语言上，可以借鉴剪纸、面人等非物质文化遗产，使作品更加生动有趣，也可以在装饰细节上对传统图案和花纹进行深入研究及探索并加以运用，从而展示其所蕴含的文化韵味。

思考题

1. 什么是薛定谔的猫？
2. 什么是平行空间的自我？

第 2 章
重构实验

■ 本章教学要求与目标

学生通过对客观物象的拆解，打乱其秩序与规律，跳脱固有概念的束缚，并记录这个过程，以此为灵感绘制草图。运用多项思维模型，从不同的切入点对物象进行元素提取，通过对概念进行逻辑分析推演建立方案，从而创作出完整的作品。

■ 本章教学框架

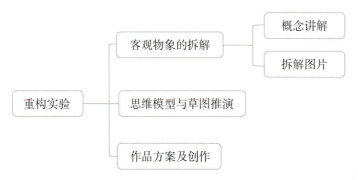

2.1 客观物象的拆解

在上一章中,我们谈到了现象及概念等思维问题。在本章中,我们将从日常品(如电视机、自行车、钟表)这个最常见的概念切入,先进行拆解,将现实的存在秩序打乱,并依据这样无序的理念来制作作品(见图 2-1、图 2-2)。19 世纪以来的现代艺术,就是在践行这样一种艺术观念。那么,现代艺术观念所创造出的是否是秩序更加混乱的艺术品呢?而情况可能恰恰相反。米开朗基罗·博那罗蒂要将人从石头中解放出来,获取的是完美的秩序和对世界的理解与信任。相反,亨利·斯宾赛·摩尔要寻找一块像人的石头,表达的则是对秩序的反动和对世界的怀疑。在亚里士多德看来,世界的形式才是事物的本质。而在现代艺术家眼中,世界是不可信任的,相对于形式的质料才是有意义的,也就是对形式的否定才是他们所要追求的。质料失去形式,本就是一片混沌不分的物质,它对于人们来说是陌生的,而形式对于人们来说才是熟悉的。现代艺术所追求的恰恰是这样一种陌生化的表达,只从创作媒介的材料入手,对现实的秩序和一切存在者所应该在的位置进行否定。之前,人们寻找的是对世界的合理解释,而在现代自然主义的审查之下,这种合理解释却被彻底推翻。由于对理性和模仿的倦怠,现代艺术渴望重新追求感觉与灵感,用诗人的灵感跨越一切位置归属、界限、比例和秩序的限制。那么,现代艺术得到的显然是无序的艺术作品,它是对有位置归属、界限、比例和秩序的世界的背离。现代艺术要模仿的不是世界的形式,而是世界的荒诞及人们面对荒诞的无奈。或许,"达达主义"蒙太奇式的材料拼贴便是对荒诞的认同。

如果说现代艺术是对世界形式的陌生化表达,那么我们就可以说它恰恰也是对世界的荒诞的理解。所以,与其说现代艺术作品是无序的,倒不如说现代艺术所表达的是一种"无序之序"。

拆解过程

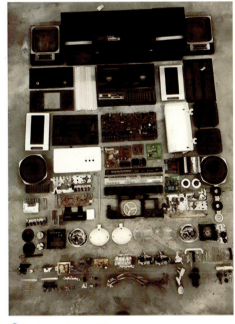 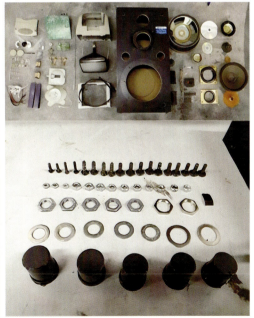

↑ 图 2-1　拆解过程图 1

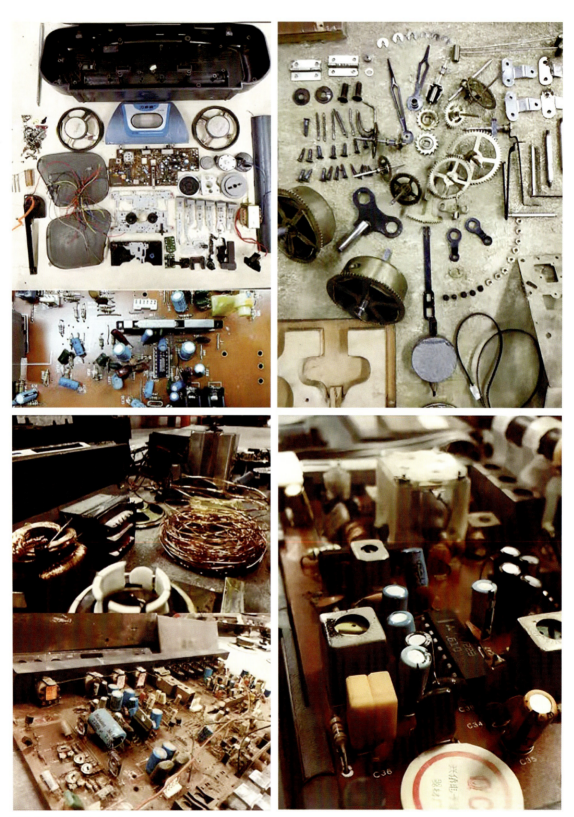

图 2-2 拆解过程图 2

2.2　思维模型与草图推演

拆解客观物象，重点并不在于拆解物象本身，而在于对概念的拆解，打破我们对于固有概念的认知，从而进行剖析、解构、重组、再造。那么，拆解之后就需要进行词汇（元素）的收集，或者线索的梳理，在已有线索的基础上进行逻辑的推演，从而形成方案。当然，这一步也不是一蹴而就的，需要反复证伪。比如切入点的确立、锚定概念的推演都是实验的过程，这里需要导入的是分析推演的思维模型及切入点的思考角度。举个例子：对于一个轮胎，我们可以从不同的切入点去分析，比如它的化学成分、用途或属性，都可以加以分析转换，从而梳理出不同的逻辑，并形成创作方案。（见图 2-3～图 2-9）

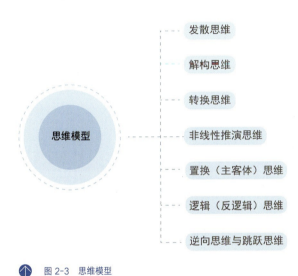

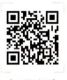

【思维过程】

↑　图 2-3　思维模型

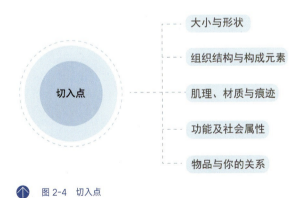

↑　图 2-4　切入点

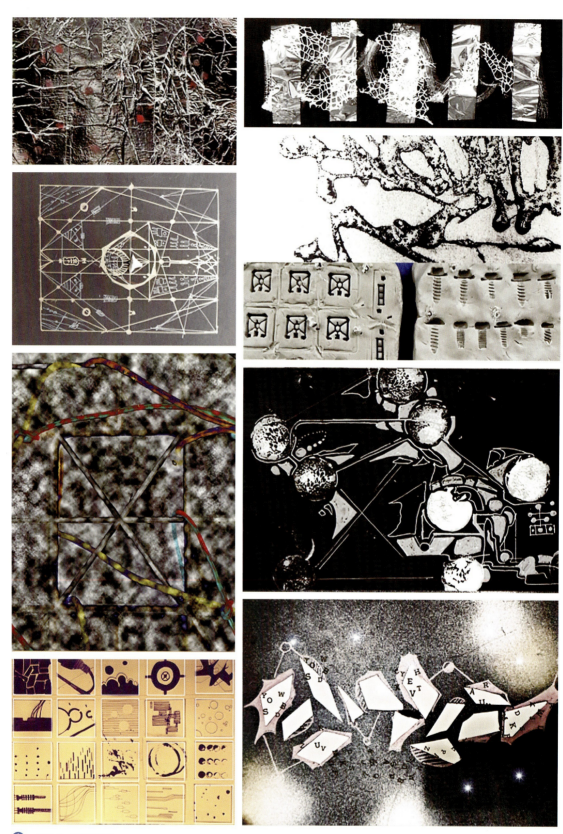

图 2-5　草图实验 1

【草图】

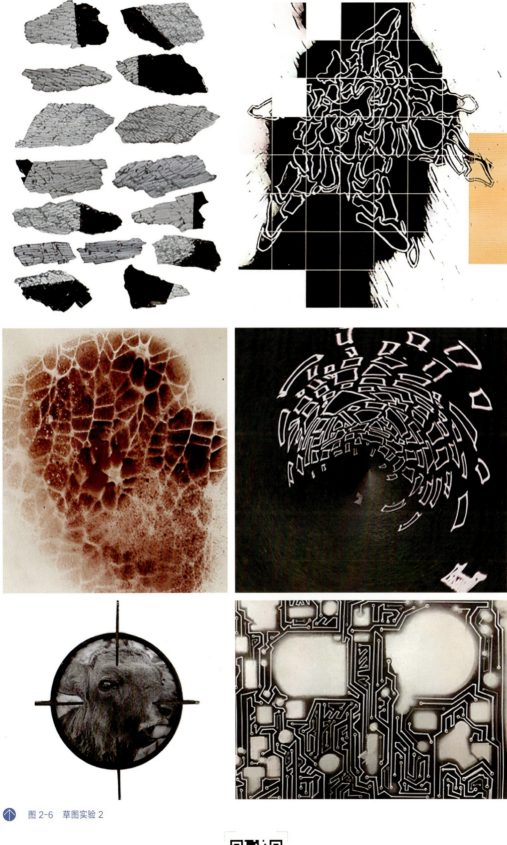

↑ 图 2-6 草图实验 2

【草图】

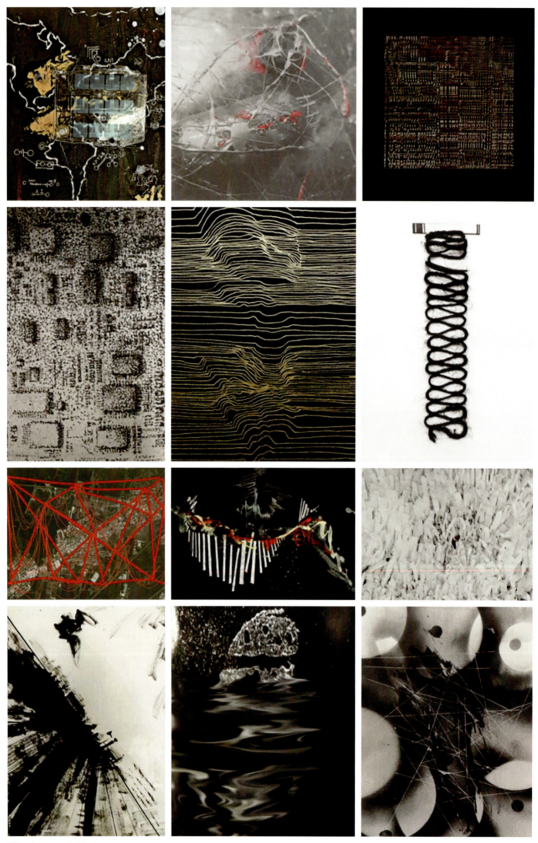

图 2-7 草图实验 3

【草图】

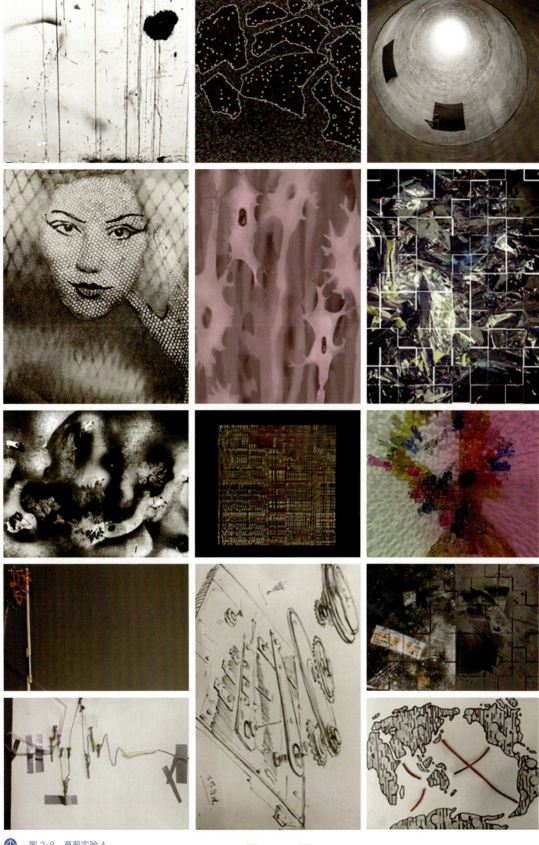

图 2-8 草图实验 4

【草图】

图 2-9　草图实验 5

2.3 作品方案及创作

《谁的杯子》

我们通过拆解液晶显示器获得像素块、液晶、屏幕框架等元素，从像素块与液晶发散思维推演到固体与液体，表现了一些固体与液体的共存、碰撞与融合，从而展现出具有视觉冲击力的场景，如瀑布冲撞岩石、猫像液体一样穿过门缝等。固体特有的不易发生形变的特性与液体的多变、灵活、柔和等特性形成对比。

因为人体含水量为55%~90%，所以可将人抽象为液体。液体没有形状且柔软，既可以适应容器，改变轮廓与形状，又保留着液体的特性。人也一样，为了生存需要，在适应外界的同时保留着自我意识。外界的环境也拥有固体一般不会随着人的意识改变而改变的特性，需要人去体会、适应。这引发了新的质疑：人究竟是自发产生了自我意识，还是外界环境给人设置框架，从而让人产生"我是人"的自我意识？也就是说，究竟是人自己成为人，还是看不见的外部环境把我们框架成人？我们是在自己形状的杯子里，还是在外界给我们框定好形状的杯子里？

平面作品（见图2-10）：第一幅作品的材料为黑色油画画布、丙烯颜料和黑色卡纸。用荧光黄色丙烯颜料来表现液体与人，更加醒目；黑色丙烯与黑色背景被用来表现肉眼看不见或者不易被注意到的外部环境。将黑纸贴在涂满丙烯的画布上，两小时后撕下，会形成灰色中带有黑色纹路的感觉，适合表现外界环境多样的状态与其坚硬、不易变化的本质。具象化来看，同样适合表现瀑布中的岩石。盘子中心一点的创作思路来自液晶屏幕闪烁的一点，液晶是介于固液之间的物质，无法明确定义其状态。它代表了多重可能性，可以是随框架任意改变形状的液体，也可以是不会轻易改变形状、状态稳定的固体，具有不确定性。

第二幅作品中，黄色部分代指液体，黑色部分代指固体。如果将波看作辐射能量，它就是固体受液体挤压而发生形变的状态，也可以是液体被固体的形状塑造的波装外形。第三幅作品中，黄色小人代表着可塑的意识，其余部分是环境的代表。这就引出一个问题，究竟是环境塑造人的意识，还是人自发产生意识。

图 2-10 《谁的杯子》

【学生装置作业
《矛盾空间》】

立体作品（见图2-11）：这件立体作品的材料为塑料杯子、木头人、透明气泡胶、丙烯。先在塑料杯子里放入透明起泡胶，再置入丙烯上色的木头人。透明起泡胶是不易引起注意的材料，是用来表达看似无多大关系却极具束缚力的外界的合适材料，也更易引发思考。小人本身是固体，被涂成代表液体的黄色，混淆了固液状态。这也就回到了拆解起点，处于固液状态之间的物质代表着一种不确定性。这引人深思，是环境使人产生意识，还是人自发地产生了意识？是我们自己成为人，还是世界让我们成为人？

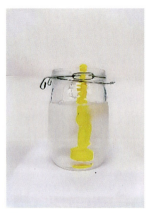 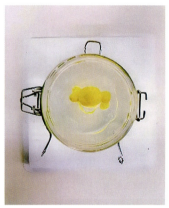 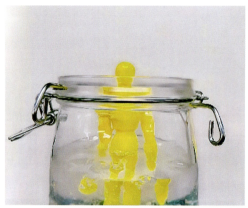

↑ 图 2-11 《谁的杯子》

《无所不知——你在哪我就知道你在哪》（见图 2-12）

摄像头就是眼睛，而大脑就是大数据。你的喜好、话语、经历，甚至你的一切都会被采集。在大数据面前，人们没有秘密。表现大数据"无所不知"的特点最直观的方式就是将所有信息摆出来，而卫星地图就是一种可以利用的元素。图 2-12 所示的是以 48 幅我们班同学的家乡卫星图为基础框架的平面作品，每个人的家庭位置都被标出，还用粗红绳联系在了一起，而细小的红绳是我们之间千丝万缕的小关系。在这个大数据时代，我们的确能够享受到各种便利。但是在这种舒适的状态下，我们也应当思考，这样的便利是否会成为生活的隐患，我们的信息是否被用在正当的地方，是否在可以信任的人手上。我们经常接到诈骗电话、垃圾信息，甚至收到刷单的垃圾快递，这些生活细节提醒我们保持警惕，谨防上当受骗。

希望这个作品引起人们对大数据时代的思考，让更多人看到大数据时代不同的方面。

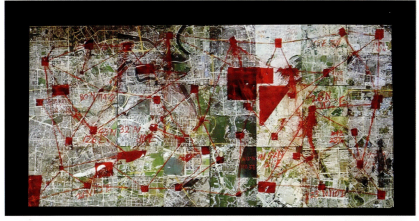

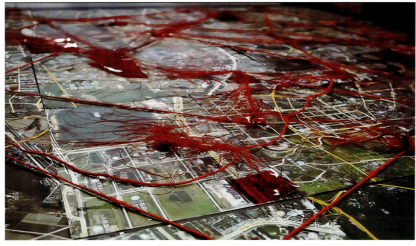

↑ 图 2-12 《无所不知——你在哪我就知道你在哪》

《热度》（见图 2-13）

　　热度是人活着的表现，是生命的一种象征。

　　随着科技的发展，出现了越来越多拓展我们行为和感官的东西，镜头就是一种拓展了我们记录方式、观察角度、观察视野的事物。例如，我们可以利用镜头的夜视技术完美地在黑夜中捕捉物象，显微镜镜头能使我们观察微观世界，望远镜甚至能使我们看到光年外的宇宙。这个作品的切入角度是热成像技术，这是一种将红外能量转换为电信号，进而在显示器上生成热图像和温度值的技术，它能直观地显示温度的变化。

　　我们可以利用热成像技术观察人在不同时刻、不同状态下的各种生理现象产生的不同热度分布。例如，人在生气的时候头部和身体中部会升温，而四肢会变得较冷；人在平和的时候身体的温度会更和谐稳定。人能够根据各种条件调节自己身体的状态，这正是人的一种本能，是一种人为了生存对外界环境作出的反应。

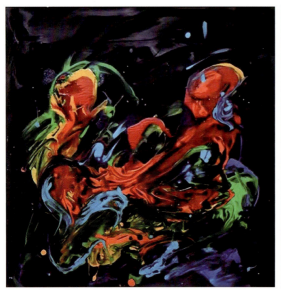

图 2-13 《热度》

《电幕》(见图 2-14)

题材灵感来自反乌托邦三部曲中乔治·奥威尔的《1984》。

书中详细描写了电幕这一用来监视人们的物品,它发挥着串联首尾的作用,在全书的关键转折点均有出现,就推动剧情而言,的确是全书的"不二功臣"。故事开端的那句"我们终将在没有黑暗的地方相见"会被误认为是对结局的暗示,暗示主人公最终会有一个光明的未来。但他一败涂地,其所作所为从最开始便被人默默监视,被油画后的"眼睛"看得一清二楚。

在乔治·奥威尔所处的时代,并没有类似"监控摄像头"的存在。作者根据社会发展的需要,以及当时摄影机的应用,通过联想写出了《电幕》。全书的高潮之一,就是主人公终于发现藏在画后的电幕,知道了自己所做的一切在不曾察觉时早已暴露在"阳光之下"。

本作品之所以选取这个场景,是因为在当下的确有很多不为人知的"眼睛"在默默注视着我们,或善意或歹毒。针孔摄像头无处不在,将人的隐私暴露无遗。这个作品虽然反映了"隐私暴露"的问题,但中心思想却是"人在最放松或最意想不到的地方也会被人窥探,没有自由"。所选的油画为拉斐尔·桑西所画的圣母像。圣母本身代表着自由与美好,她慈爱地注视着人们,但在她垂下的眼帘后却是摄像头,摄像头是不自由的象征。同时,从宗教意义上来讲,圣母往往是一个可倾诉的对象,虔诚的信徒在她面前剖析自己时,不会想到有人在暗处监视自己。

↑ 图 2-14 《电幕》

《工作原理》（见图 2-15）

我们小组的创作灵感来源于拆解过程，最终确立了"工作原理"这个主题。

《工作原理》狭义上表现了物体的部分与整体之间的联系，以及产生相应联动关系的原理，这背后的思想支撑是玛丽·雪莱的著作《弗兰肯斯坦》(《科学怪人》)。书中对于人的部分与整体的探索，揭示了部分存在与整体存在之间看似相互依存又相互独立的矛盾关系，构成了"拼接不意味着完整"的理论，即使各部分重新拼接也不是原来的整体。

我们的作品试图去寻找"一个客观存在的部分"与"被拆解开的一瞬间便不复存在的部分"之间的平衡点，这也是我们以拆分、聚合为表现方式创作《工作原理》的初衷。

图 2-15 《工作原理》

《混沌》

我们小组拆解了点钞机,并联想到金钱的变化。点钞机在日常生活中已不常见,移动支付、线上交易等改变了当代中国人对交易方式的认知。随着科技水平的发展和生活水平的提高,我们生活的方方面面都发生了改变,交易方式只是其中之一。无论工作还是娱乐,虚拟形式的影响都越来越大。

虚拟来源于现实,现实与虚拟共同存在,"虚拟数字→实物(或虚拟物)→虚拟数字"的转换在生活中已经是常态。但现实中的事物虚拟化后,其本质功能却没有过多变化,只是表现形式更加广泛。许多东西虚拟化以后,"真"与"假"的概念就不再清晰了。比如金钱,在虚拟世界中不存在"假钞"的概念。又如人际关系,变得不再"真"了,网络上的人际关系网虽然庞大,但也脆弱。未来是更加信息化的时代,人们在网络中生活就像在空气中呼吸一样,不会引起注意,却也是必不可少的。

人与虚拟世界接触,最显著的特点是依赖于手机这个媒介。许多人都觉得长时间玩手机不好,但大多数人还是无法自控地沉迷于虚拟世界。这是当下许多人都能感受到的矛盾,引发我们对于虚拟与现实关系的思考,我们小组由此确立了作品的主题"混沌"。

平面作品(见图 2-16):该作品的主题是"人在混淆虚拟与现实时的状态"。日常生活中,很多人即便无事也总忍不住拿出手机看一看,在浪费了许多时间之后才惊觉后悔,回归现实。如此循环反复,我们就会陷入一种"既想沉迷虚拟又不想脱离现实"的混乱状态。该平面作品借鉴学习了艺术家 Amir Nave 的绘画作品,以抽象的人体和颜色来表现人在混淆虚拟和现实时无法保持清醒与平衡的混乱状态,旨在说明虚拟世界对人的正常生活的影响。

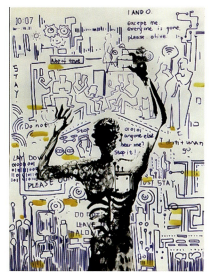

↑ 图 2-16 《混沌》

立体作品（见图 2-17）：我们想表达"虚拟与现实交错的多层状态"。该作品借鉴和参考了 Diana Al-Hadid 及盐田千春的作品。用木框制造空间，用细线分割空间，从而表现虚拟与现实混杂的状态；用布条作为遮挡，代表当下人们还未清晰地认识到虚拟与现实共存的状态；用镜子作为背景，使观者通过分割的空间层次去观察自己不完整的倒影，营造一种混乱的非现实状态。这引发人们对于虚拟与现实生活关系的思考，思考在虚拟与现实混杂的生活中，人处于什么位置，人能否在这种环境中对自己保持清醒的认知。

以上就是我们的创作思路，探讨了人在虚拟与现实环境中的状态及对自己的认知，并思考虚拟与现实未来的关系，以及人如何在虚拟与现实中保持平衡。

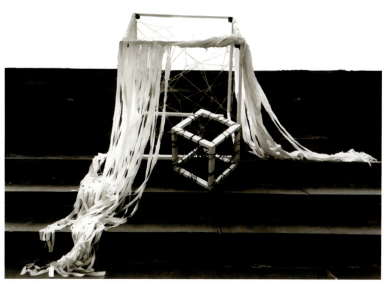

↑ 图 2-17 《混沌》

《对峙》

在最初的拆解小电视机的过程中,我们发现在电视机显示屏的后面有个电路板,电路板上纵横交错的线条与节点使我们联想到象棋棋盘。人们透过电视机屏幕观察电路板,如同站在高处俯瞰棋盘,都是从宏观的大视角,通过视觉感知,透过表象看到本质的东西。

中国的象棋文化历史悠久,保留着许多有名的残局,都蕴藏着高深的智慧,其中七星聚会是流传于民间的四大江湖名局之首。七星聚会中双方僵持,处于难分胜负的白热化阶段。象棋本身就可以反映斗争,有一种抗衡的意思。所以,我们就以对峙为出发点,进行了深入的研究。

平面作品(见图2-18):矛盾蕴藏在我们生活的各个方面,有生命的地方就有矛盾。矛盾往往与我们密切相关,就发生在我们的身边,有时小到难以察觉。在使用卫星定位系统俯瞰整个地球的同时,可以将其中一个地点无限放大,看到该地的具体形态特征,这是一个把视角由宏观拉入微观的过程。因此,我们从对峙的集中点——地图切入,将象棋的对峙与地图中实物的对峙结合,把棋盘化作一张地图,把所有对峙的矛盾点都框在人们所生活的地图中,将对峙点以抽象、概念化的形式表现出来。我们把身边的对峙小事作为棋子,大胆地发挥想象力,改变原有棋子的形状,在继承传统棋盘的基础上,自创了一种新型的棋子对峙方式,新奇且大胆,让棋盘更具有趣味性。互相对立的事物分别在地图上扮演红黑双方,与观者进行密切的互动,使观者产生代入感。观者可以自己和自己下一盘棋,找出所有对峙点。这其中贯通了对人生与社会的思考,让触及人心的东西再次引发人们对于文化传承与延伸的好奇。

我们将平面作品继续延伸,制作了与平面的棋盘地图相呼应的一本棋谱,里面大致介绍了平面作品中的几对对峙点,起到解读平面作品的作用。

立体作品(见图2-19):我们突破人们对棋谱的固有认知,对书籍材质和内容不断创新,创作出立体作品。立体作品中的每一页都是用不同材质表现的,有硬的电路板、软的泡沫,有麻线、丝绸,有宣纸、瓦楞纸,这是材质之间的对峙;里面的文字有西班牙语、德语、法语,这是语言之间的对峙。此外,立体作品中还附有照片,是对棋子的对峙解读。总之,这是一个充斥着对峙的作品。

【学生装置作业《脑》】

图2-18 《对峙》

图 2-19 《对峙》

《嫌疑人 R 的现身》（见图 2-20）

 我们组的空间作品运用 PC 泡沫板，以制作动物全身剪影的方式，直观地表现出神秘的氛围。所选动物分别是兔子、鹰、鳄鱼、鹿、大象、狮子、鲨鱼、熊、骆驼、狼，一共 10 个动物。我们的空间作品顺承了平面作品的思路，是对兔子"为什么不能吃狼"的延伸思考。

 作品名中的大写"R"代指"rabbit"，而嫌疑人 R 是那只吃狼的兔子，但最终结果还未可知；制作兔子和狼的板子是黑色泡沫板，而制作其他动物的板子是白色泡沫板，表示兔子和狼同为嫌疑人。其他动物则是无辜的受害者，受害者们多为高大的、有强大防御能力的动物甚至凶猛的猎食者，它们都是兔子等弱者难以战胜的存在，然而它们还是遇害了，这种强烈的反差可以引起观者的深思。两位嫌疑人中，一位是正向思维的嫌疑人，是尽管没有作恶，却直接被怀疑行恶的嫌疑人 W 先生，另一位是通过逆向思维可推导出的实际嫌疑最大的嫌疑人——R 先生。作品具有很强的叙事性，所呈现的故事匪夷所思，假设兔子吃狼是个真命题，那么兔子是怎样进化为能吃狼的兔子的？嫌疑人 R 应如何自辩？是将真相藏匿于单纯外表包裹的血色獠牙中，将自己包装得天衣无缝、无辜可怜，还是含糊其辞，扰乱他人判断？当一只兔子得到反击狼的力量后又失去这种力量，它的心理会发生什么变化？是恐慌、失落，还是为行凶之后又获得完美的免死金牌而狂喜？这也是所有人同样需要思考的课题，作为人，面对这样的事情要如何做？

 而我们只会给出过程，因为每个人所期望的，以及最后会得到的答案都是不一样的。我们希望这个作品引发正向思维和逆向思维的碰撞，使人们习惯与新事物的碰撞。

【学生装置作业《金鱼》】

图 2-20 《嫌疑人 R 的现身》

《面币》(见图 2-21)

钱是什么？如果改变了钱的形状，它还具有原来的价值吗？我们拆解的是旧物市场买来的点钞机，从点钞机中提取了钱的元素，围绕钱展开创作。

钱是生活中必不可少的东西，钱除了它固有的"属性"，还有它本身的"样子"。钱上有人物、花纹、风景，以及特定的符号，我们搜索了世界各国的纸币图案，基本上都有人物，这个人物可能是一位国家领导人，也可能是这个国家的一个英雄人物，或者一群人物，他们代表的是一段历史或一种纪念意义。

我们把纸币上的人物、风景、符号等都剪下来，拼贴在一起，让熟悉的纸币变得陌生。

我们采用"面壁"的谐音"面币"，一指观者看的时候在面币；二指观者看到后会产生种种思考，如这些纸币原来是什么样的？这些人物背后有什么故事？拼贴的纸币还有价值吗？

图 2-21 《面币》

《……口畏》（见图 2-22）

我们选择的拆解对象是电话机，作品的纹样就是从电话机中提取出来的。我们制作草图时选择的材料是白胶和炭铅末，之后进行近距离拍摄，又选择了雪花屏和像素块的样式。而像素块的颜色使用的是画素描常用的黑、白、灰而不是彩色，因为我们想借这种偏黯淡的颜色，表达嘈杂、冷漠的感受。红线这个元素借鉴了装置艺术家盐田千春的作品，红色的线代表庆祝与不安，数条红线穿插缠绕，会给人别样的视觉感受。

"恭喜发财"是一句常见的祝福话语，当美好祝福变成场面话，就显得机械而重复；当使用社交软件一键转发祝福话语，祝福就不再具有赋予人们幸福的意味，只是人们为了社交而做的挣扎。这种祝福苍白而嘈杂，就像是黑白色涂抹出的噪点。红线是交错的通信网也是错综复杂的人际关系网，人们疲于应付社交活动，即使是节假日也要公式化地将祝福送出。但究竟是这错综复杂的人际关系网兜住了下坠的祝福话语"恭喜发财"，还是说"恭喜发财"加强了人与人之间的联系，让人们的关系网有了交叉？

一代人有一代人的生活方式，甚至有"三岁一代沟"的说法。可能对于人们来说，复制粘贴的口令祝福，也是出于真诚的心，因为有时候复制的华丽辞藻胜于自己手动打出的干瘪词语。复制粘贴口令祝福又何尝不是一种时代发展的潮流？人们不得不也自愿成为那个不断重复的人，这也就合理解释了一个在网络上曾引发讨论的热点，人类的本质是什么？人类的本质就是"复读机"。

人们接打电话的时候，习惯说"喂"，而喂又可以拆为"口畏"。如上文所述，当要送出祝福时，人们会一次次拿起电话拨打号码直到麻木畏惧、大脑空白。

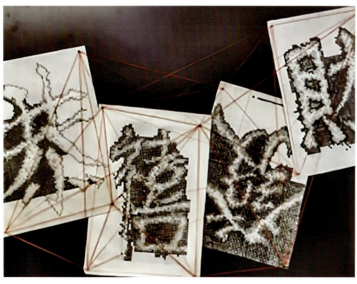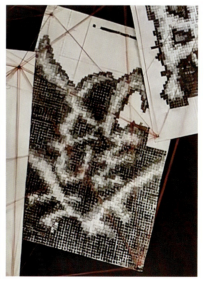

↑ 图 2-22 《……口畏》

《行》

自行车总是能勾起人们对童年的回忆。在拆解过程中，我们也会笑着调侃："要啥自行车！拆就完了！"而这一句"要啥自行车"，就勾起了我童年的记忆。

平面作品（见图2-23）：作品的背景为黑卡纸，卡纸上有一些白色斑驳，将黑色卡纸条贴在上面，会形成一些条纹，就像泥泞的路一样，上面有大大小小不同的脚印。

立体作品（见图2-24）：上层是由滴胶和玻璃瓶制成的"山川湖泊"，底座是木头片和金属颗粒。金属颗粒和木头组成了钟表的样式。作品灵感来源于平面作品的脚印和被拆解的自行车。观者仔细观察这个作品，可以看到白色的脚印和时钟一样的木轮。时钟和年轮代表时间，付出了时间，看到的风景也高于以前。而再往下走，会看到更美的风景，它们是美的沉淀。最终来到顶层的人看到的是在下面的人看不到的风景。

↑ 图2-23 《行》

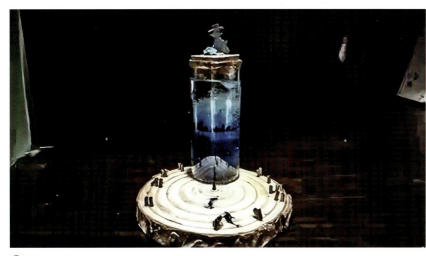
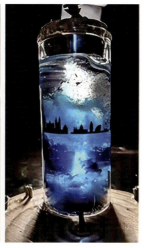

↑ 图 2-24 《行》

《捉》（见图 2-25）

为什么作品叫《捉》？因为在童年记忆中，我经常与家人抢电视。为了能多看一会儿电视，我会把遥控器藏起来，不让家人发现，而我的家人为了换台不得不寻找遥控器，这就像捉迷藏一样，捉与藏保持着平衡。第一幅作品体现机器的平衡。我在拆解过程中得到了灵感，把拆解的零件几何化，使几何图形形成点、线、面，使重量与颜色达成平衡，但其中会有一个元素（漂浮在这幅画前的小方块）并不处于平衡状态，而画面却诡异地和谐，这体现了"寻找平衡"这一主题。第二幅作品体现人的平衡。人的一生都在寻找方向，我认为人能够寻找到平衡，并保持平衡，那也就能找到前进的方向，突破困境。画面中的漩涡就像迷宫，稍有不慎就会陷入其中不能自拔，不同的出口可能是救赎，也可能是地狱，不同选择会有不同结局，这是一个寻找的过程。漩涡与迷宫的结合使封闭空间变得开放，形成微妙的平衡。第三幅作品体现空间的平衡。多个房子组成了一个现实空间，但这些房子却是方向不一的。在这里面寻找平衡并不容易，中间的正方形中是彩色的抽象平面，除此之外都是由黑白构成的立体图形，这二者也形成了对立，互相制衡，体现出平衡的感觉，但稍有变动，可能都会形成大的改变。第四幅作品是由 16 个正方形图形组成的，灵感来源于音箱的外壳，通过一个正方形的观察窗口，从不同方位观察，将观察到的东西在小正方形中表现出来，以图形的变化体现节奏的变化。而其中的一块正方形由电线组成，使一段平稳的音乐产生了高低起伏的节奏，拥有高低起伏的节奏的乐曲才是一首平衡的乐曲。

↑ 图 2-25 《捉》

《自由象野蜂蜜一样》(见图 2-26)

我们组通过拆解路由器得到创作灵感,创作出这个关于"表情包"的作品。

我们拆解路由器的时候联想到信号和网络。人们最开始用的社交软件是 QQ,现在贯穿人们生活方方面面的是微信,这些社交软件都有一个共同点,那就是交流及传递信息。人们在传递信息时需要一些娱乐性的东西,因此衍生出来大量的表情和表情包。最常用的还是表情"Emoji",可用来表达多种意思。

在大部分日常交流中,我们用的表情并不是我们真正想表达的意思。现在我们发送一个"微笑"的表情,可能并不像以前是表达开心或者礼貌的意思,它逐渐衍生出嘲讽的意思;击掌的表情,之前也被人们误认为是在祈祷。我们使用表情时想表达的意思真如表情名称所定义的那样吗?表情包的名称是否该存在?正是因为大家都能用表情表达自己所想表达的意思,才让网络社交更有趣。表现包名称也许只是给人们一个提示,但真正的意义还是我们自己用的时候内心所想表达的,所以我们把所有的表情包都剪碎,用马赛克格子对其进行处理,用以表示我们用表情包不一定是想使用它的名称所定义的意义。剪碎是为了重新定义表情包,因为每个人对每个表情包都有自己的解读。

正是因为每个人对每个表情的解读都不一样，所以我们用各种线把每个表情都连起来。每个表情可能代表着不同的想法，这些不同的想法便组成了网络。为什么标题是《自由象野蜂蜜一样》呢？灵感来源于《没有英雄的叙事诗》这本书，原本"象"应该写作"像"，这样才是正确的语法，但是每个人的理解都不一样，就像每个人对表情包的解读都是不一样的，这体现出自由，所以我们选择用我们所理解的方式进行表达。

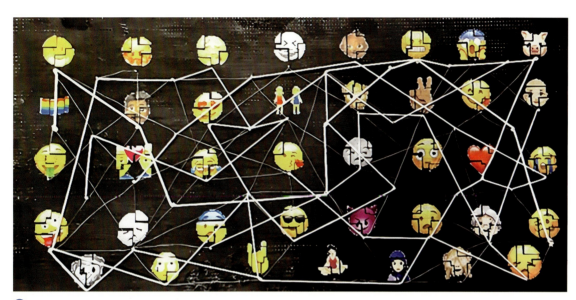

⬆ 图 2-26 《自由象野蜂蜜一样》

《回溯》

在人们的感性生活和理性生活中，"回溯"发挥着重要的作用——调动情绪和解决问题。回溯总是起源于一个想法、一种冲动、一种情感，而回溯的具体方式是沿着一条紧密且严谨的线索去推理，因此"回溯"是一种既感性又理性的行为。

我们对购买的点钞机、键盘、音箱进行了拆解和零件分类。面对这些零件，我们不禁好奇：这些零件是如何组装的？零件是如何制造的？制造的原理是什么？原理来自何处？当我们顺着疑问的起点往下推理时，发现这样的疑问线可以被拉得很长很深。于是，我们将时间线拉得更长，去追溯寻找更为古老的原理和规律。再从我们联系到的原理回到起点，即拆解物，完成一个环形的单向记忆行走过程，故取作品名为"回溯"。

作品的基本元素"八卦"，在中国上古时期的典籍中就有记载，八卦图更是几千年中华优秀传统文化中的元素。它具有固定的规律和使用方式，变化复杂多样。把时间线延伸，去追寻、拆解和"八卦"的共同点是创作的主要内容。

围棋的历史同样悠久。与八卦不同，它能更直观地表现路径、点与点之间的关系及连锁的齿轮反应，与我们所拆解物的运转方式相契合。因此，我们将围棋作为一种元素注入作品，这是一种建立在"八卦"原理基础上的表现方式。

平面作品（见图2-27）：所选材料为黑白纸、牛皮纸、红线、彩色笔和拆解的部分零件。由6张30cm×30cm的画组成一个系列，其中又分为两个主题："忆"与"探"。忆：将拆解部件根据八卦的部分原理，与日晷结合（选取时间点），按照围棋的排列方式、连锁的齿轮反应——排列。用圆、方、点、线、面的形式组成基本画面，从"八卦""围棋"回到原点——拆解物。探：这个主题的主要目的是建立观者和画面的联系，用点、线、面将字或者图案藏到画面里，供观者寻找，同时表达八卦的核心内涵——追寻真相。

立体作品（见图2-28）：所选材料为木棍、树枝、红线、喷漆、铁丝。首先，回溯的过程是漫长而曲折的，我们运用红线来表达这一迷茫、遥远、曲折的过程。其次，木生于土地，灭归土地，它的出生地与消亡处始终是不变的。我们始终站在拆解物的角度回忆，再从回忆里回到拆解物这一原点，这与树的生灭又是重合的，所以我们选取了树枝这一元素。最后，我们使用最简单的白色木棍来搭建框架，以将重点放到红线及其组织方式上。在室外环境下，木棍、红线的影子会被拉长。在构成方式上，我们参考了日晷、八卦，想在创造作品的同时使作品与环境产生一些联系，以记录时间的流逝。毕竟"回溯"发生在时间这一维度上，溯起原点，忠于时间，归于终点。

【学生装置作业《记忆中的我》】

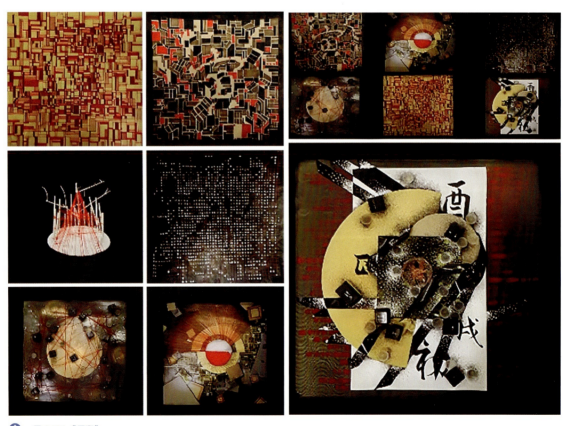

图2-27 《回溯》

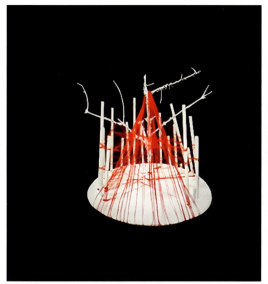 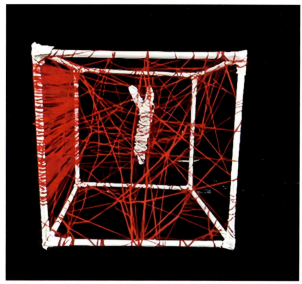

↑ 图 2-28 《回溯》

《运行》(见图 2-29)

"运行"是常见的词汇,它有多种含义。第一可以指周而复始地运转。每颗星球都有自己运行的轨道,每粒尘土都有自己运行的方向。第二可以指事物活动。例如在机器的运转过程中,每一个零件都是重要的组成部分,只有分工协作,机器才能正常运行。第三可以指世运、命运。太阳、地球都有自己的运行规律,地上万物运行都有一定的规律。"运行"的含义可以大到宇宙天体的运行,也可以小到尘土的运行;可以抽象到不存在事物的状态,也可以具象到世界上所有事物的运动规律。所以,我们小组选择了这样一个主题进行创作。

在第一周拆解废旧电器的课程中,我们感受到电器的内部结构比其外观要复杂很多,根据拆解经验,我们联想到了人脑、地球等词汇。人的每个器官相互协作,各尽其职;地球上的土地、生物、气体等都为地球的正常运行各尽其职。因为地球上各类环境问题日益突出,所以我们选择了发生率最高且影响极大的环境问题——雾霾,来进行联系创造。

我们组的创作主要是对木质模板的正反两面进行改造,做出两种不同的效果。废旧报纸和杂志是主要创作元素,将废旧报纸和杂志粘贴在木板的正面,用来表现现在地球上各类生物的生存状态。因为报纸和杂志上的文章都由人来编纂,上面的文字就像是人的内心话语。而在这些废旧报纸和杂志的中心,我们用拓印的方式在木板上印出了"霾"字,将"PM2.5"等元素融入汉字当中,而这些密密麻麻的文字可以用来表现我们所处的时代。我们还在字体周围粘贴了一些废旧报纸和杂志中的插图,用来表现不同问题所产生的不同程度的影响。

木板的正面用来表现存在的问题，背面用来表现问题带来的影响。背面将用毛线、细水管、废旧纸张、黏土等来填充，表达每一个小的事物背后都有不可估量的影响，可利可弊。相对于正面来说，背面的创作稍显杂乱。因为就目前的生活而言，雾霾的危害比较大，而且难以解决，影响程度较深。所以，对于雾霾这个事物，我们采用了杂乱的方式进行联系创作，充分地展现出事物运行的两面性。

我们希望大家能通过这件作品关注到当今社会运行产生的诸多问题，多关注雾霾问题产生的不利影响，也关注现在逐渐恶化的自然环境。我们可以多关注日常生活中的各种事物运行产生的各种影响，留意一些有趣的现象。用这样一个崭新的视角去观察这个世界，就有更多的收获。

【学生装置作业《信息转换》】

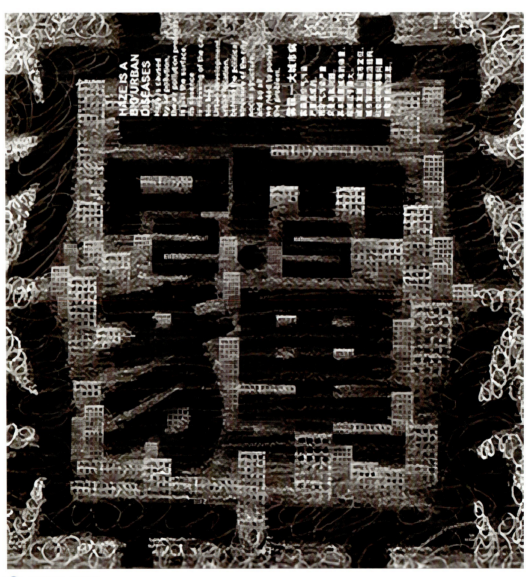

图 2-29 《运行》

《茵》(见图 2-30)

本作品的创作灵感主要来源于拆解过程,包括一个带有苔藓的微波炉、键盘和电磁炉。

我们在拆解过程中最大的感受就是密密麻麻的线路有规律地组合在了一起。我们在提取纹理和元素的过程中发现,不管是以绿色为底的电路板,还是由金属丝构成的电线,都与植物的造型有一定的相似度。这时候我们又想到了苔藓,所以有了一个初步的思路,即从机械与植物的关系入手去进行创作。

之后,我们将机械与植物的关系细化,在缩小范围的过程中,作了一个大胆的假设:在未来的世界里,植物会成为主宰,操控人类社会。在提出想法之后,我们去图书馆查询资料,发现许多资料都与我们的观点不谋而合。所以我们就又进入了下一个阶段,将元素有序地整合。

我们尝试追溯自然与人类的关系,发现在原始社会生产力低下时,人们对自然植物有一种原始的崇拜,并由此创造了图腾。我们将"图腾"这个概念融入了作品中。随着生产力的发展,人与自然的关系被颠倒,人们开始去利用和掌控自然。以前的人为了追求物质的永恒,发明了炼金术,所以当今如果要追求

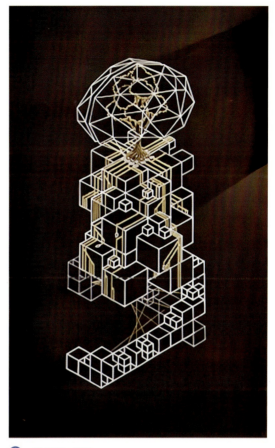

图 2-30 《茵》

生命的永恒,在某种意义上,植物作为不朽的象征,便是最好的研究对象(不可替代)。所以在未来世界里,当人们为了追求生命的永恒,而将自然的不朽与科技的神奇结合时,一种既拥有智慧也具有不朽生命力的植物系统应运而生,这一次植物重新成为主宰,重塑了世界的结构。

在作品中,我们选取了植物脑、电路树、新植物基因等元素,将其整合。一株植物位于作品的顶端(植物是仿真的永生植物),外附一层形似大脑的透明遮罩(亚克力板),象征其支配地位,它具有高贵而不可触碰的威严及神秘的不可知性。

然后,我们选择了电路板纹理及其衍生出来的苔藓纹理(乳白胶和仿真草屑)、键盘小方块及其衍生出来的社会系统小方块(小木块),组成了作品中的社会。社会系统在强大的植物系统下,以单色小方块的形式从概念变成了实体。小方块是束缚,同时也是一种规则。布满小方块的具有电路板纹理的苔藓,是植物系统与社会的连接纽带。

最后,我们将缠绕的线圈元素,与衍生出来的 DNA 链(红丝线)进行组合,制作了作品底部的基因结构。植物在未来操控人类是我们的猜想,但现实世界中的我们,又被谁操控了?可能是被我们得不到满足的欲望操控了。如果没有欲望,就没有对生命永恒的渴望。

《我的上司是谁》（见图 2-31）

通过对废旧电器（微波炉、电磁炉、键盘）的拆解，我们发现所有组件规整地构成了一个个作用不同的系统，每个系统由一个单位芯片控制。在每个系统内，零部件受制于单位芯片，此芯片为此系统所有零部件的"上司"，而这些系统之间经中央处理芯片连接可以实现一系列复杂的功能。也就是说，以电器为一个单位空间，中央处理芯片便是所有系统单位芯片的"上司"。而最终，中央处理芯片所传达的一切指令，都来自我们，也就是人类——一个不属于此单位空间的存在。

由此反观人类社会，每个人作为某个团体的一员，都受命于此团体的上司，而上司又受命于更高层级的上司。那么问题就来了，人类社会作为一个单位，会不会也像电器一样，最终以单位之外的某个存在为上司？可能只是人类自认为人类社会在自治，其实人类是被某种其他存在控制的。

历史上曾有一段时间，人类相信自己是被神主宰的，但这是一种盲目的猜想，是科技落后于时代的臆测。影视剧中常会出现机器人主宰未来，也就是人造物控制人类的桥段。而我们猜想，人类可能从诞生的那一刻起，就受制于人类这个群体之外的某种存在。人类的行为都是经过设计，按照规定蓝图进行的，就像电器一样。它不是单纯的机器，也不是人类所臆想的神明——它是一个拥有生命的客观存在。我们将其具象化为植物——一棵树，灵感来源于遍布废电器（微波炉）底部的苔藓。人类通常认为，植物没有所谓的自我意识，人类支配自然、支配植物，不会被植物支配。近年来，生物科技和基因编辑技术发展迅速，植物生长的智能性大大提升，表面上看是人类对植物更进一步的支配，可谁能说不是植物帮助人类向更深层次进化呢？谁能肯定，人类的上司不是植物呢？

当然，人类的上司不一定是植物，这棵树只是植物具象化的一个象征。所以我们设想，在生命科技领域的探索，可能只是植物进化的一种形式，而人类只是辅助工具——就像电器一样，人类规整地组成不同职能的团体，构成庞大的社会，听命于上司，进而服务于它。可是它是如何对人类进行设计的呢？是通过基因。随着生命科学的不断发展，基因对人类的控制已是不争的事实，而上司对人类的控制也可能是通过对基因进行设计来实现的。

于是，在作品中，我们将一株植物（树）置于作品顶端，并外附一层大脑外形的透明遮罩，象征其支配地位及其不可知性；将社会中的团体及个人以大大小小的方块（元素提取自键盘）的形式置于植物的支配之下，并化用电路板的纹理元素，使之以苔藓的形式互相联系，表示这位上司（植物）对人及社会的支配；将最底部以小方块的形式（元素提取自电磁线圈的纠缠结构）呈现，表示设计是通过 DNA 进行的。

我们以图腾柱的形式，呈现这种构想，最终完成了《我的上司是谁》这个作品。

↑ 图 2-31 《我的上司是谁》

《维度》（见图 2-32）

二维生物想从平面的一点到达另一点，只能以线的形式来实现。三维生物可以通过将平面卷曲，使得两点重合，无须移动就能到达终点，这对于二维生物来说是难以想象的。五维空间在原有四维动态空间的基础上增加了一条时间线，使得五维生物能够观测并干预时间，这对于人类来说也是难以想象的。几组铁丝搭建的矩形框架代表四维空间，相互纠缠的红色丝线代表时间线，每个大小不一的白色纸条代表不同时间线上四维生物的不同状态。五维生物通过干预时间来控制四维生物的发展。

图 2-32 《维度》

《生命密码——同根同源》（见图 2-33）

我们从人的身体中提取一些符号，模仿象形文字，结合 26 个英文字母创造出密码。

草图（见图 2-34～图 2-36）：人类社会不断发展，对环境的污染不断加重，地球遭到巨大破坏，生命密码不只是人类的密码。

最后，用小的基本元素构成动态画面，成品的主题与生命密码相关联（见图 2-37）。

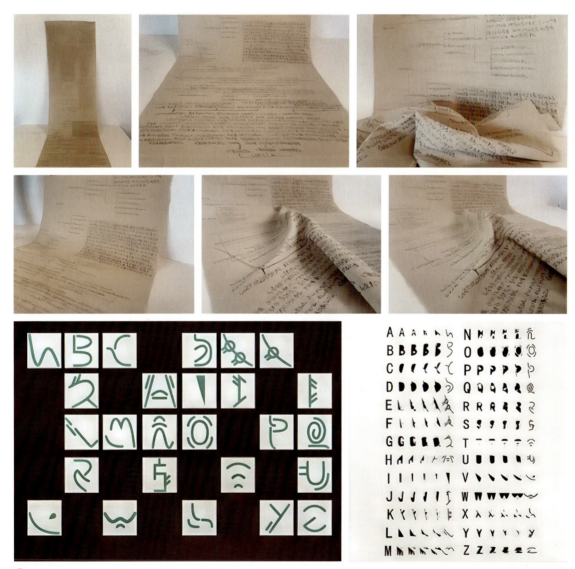

图 2-33 《生命密码——同根同源》

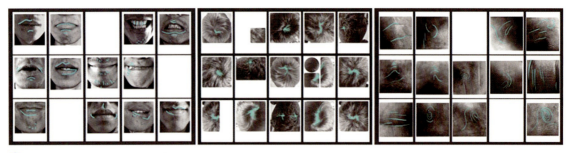

图 2-34 《生命密码——同根同源》 草图 1

【学生作业《不休》】

图 2-35 《生命密码——同根同源》 草图 2

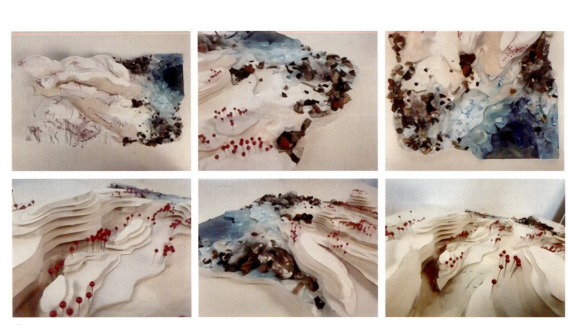

图 2-36 《生命密码——同根同源》 草图 3

图 2-37 《生命密码——同根同源》 动态画面

《水中手》(见图 2-38)

在当今海洋遭受工业污染的大背景下,我们想出此装置来表达对环境污染的思考,呼吁人们保护海洋。在本作品中,水中的手在向上拼命挣扎,装置上面吊着的小树苗代表"绿水青山"的美好环境。当海洋被污染到一定程度而无法挽回的时候,水中的手扎满了钉子。水中也有很多生锈的重金属、各种工业废料及人工垃圾。水中的手想要碰到上面的"绿水青山"却被工业碎片垃圾困住,表达一种无奈而又渴望的态度。此装置贴了半面锡纸,在框架上面缠绕了白、紫、蓝三色彩灯,在手上也缠了一圈镭射贴纸,整体营造一种"赛博朋克"的氛围感。我们在缸中倒入白色黏土及蓝色水晶土,同时在二者中间放置重金属,营造一种海洋被污染的感觉。人们肆无忌惮地污染海洋就会被海洋报复,当想要回到当年"绿水青山"的环境的时候却已经无力回天,只能挣扎着无力地向上渴求美好环境。我们想要提醒人们,环境污染是不可逆的,爱护海洋,人人有责,否则会自食恶果。

【学生装置作业《整体与部分》】

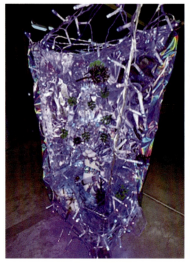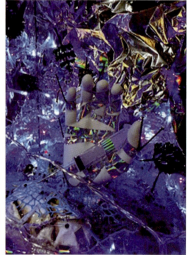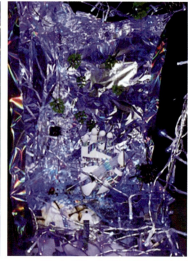

图 2-38 《水中手》

《"音"》（见图 2-39）

这是以小提琴的形态为基础，先用其他材料来制作，然后用层叠安装的方式来进行表达的装置。我们将不同材质和形状的小提琴分解块进行前后错位组装，以乐器的形式来表达它所承载的"音乐"。音乐本身是富含层次和内涵的，有柔和的，也有硬朗的，并且包含一定的创作背景和情感，所以我们在材料上保留了一定的毛边，借以表示音乐历史的延续，外壳也选用了类似音乐厅的高顶形式，以这样的整体形态来表达一个相对实体的"音乐的形态"。

【学生作业《脑》】

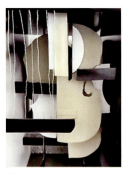

图 2-39 《"音"》

《图"骗"》（见图 2-40）

我们改变了原来的静态图像。当视野里出现这样混乱而没有规律的运动图形时，观者会无法看清它们的轨迹。我们借鉴了瓦西里·康定斯基的作品，因为他的作品是在简单的几何拼贴的基础上增添了音韵感的作品，与我们所要表达的"跳视重组"概念相符。

前面一张（左图）主要是线条、点的构成，后面一张（右图）主要是块面的构成，两者相结合也是模拟轨迹图的一种表现形式。

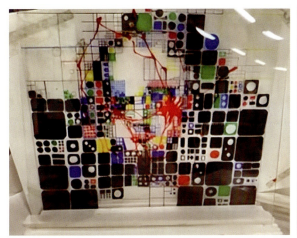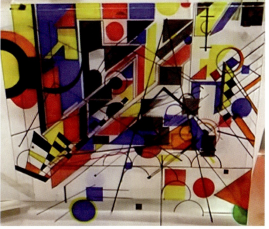

↑ 图 2-40 《图"骗"》

《视觉切"骗"》（见图 4-41）

我们通过研究比较发现，无论生活用品还是人体结构，人们所画的纹样普遍都包含放射性图案，我们想把放射性图案强烈的视觉效果表现出来。

我们呈现给观者可以透视的薄片，这种表达可以使平面作品有 3D 的视觉效果。人每次眨眼，视觉点都会变化，眼睛真正能看到的其实只是一个约两指宽的视觉点，其余部分都是虚化的。因此，在平面作品的效果处理上，我们将重心放在肌理上，中间采用最立体、特殊的表现方式，赋予其质感；在颜色处理上，中间的明度、纯度最高，向两边减弱直至黑白，使观者可以一眼就看到中心点。经过调整我们发现效果没有预期那么理想，透视感没有想象中那么强，于是用黑白喷漆做一些对比。例如，在中心喷涂白色喷漆，给观者一种视觉坠入感；在每条薄片三分之一处喷涂黑色喷漆，增强作品的叠加感；在四角喷涂黑色喷漆，给四周一种虚化感。

【学生影像作业《盲》】

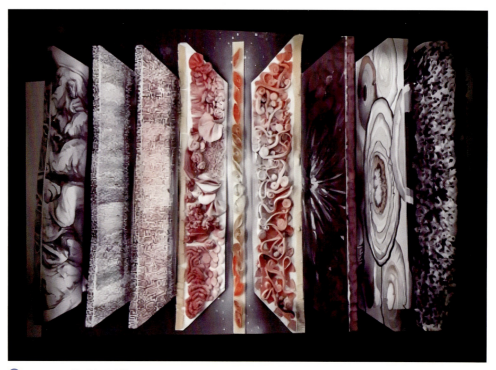
图 2-41 《视觉切"骗"》

《齿生》(见图 2-42)

我们从牙齿的咀嚼功能展开思考,制作了大小不同、形状各异的框架,代表着社会中不同的个体"嘴里装满社交守则,而牙齿也同样承载许多信息"。我们在这些框中放置用黏土制作的龋齿及一些承载着信息的牙齿,缠绕着的各种颜色的线可视为具有传输功能的神经。牙齿的神经能把营养物质的各种味道信息传输给大脑,而在这个物质爆炸的时代,人们已经狼吞虎咽,不会好好"吃饭"(好好消化外界的信息)了,牙齿失去了它的功能。

《蛋生》(见图 2-43)

在装置构想阶段,我们试以"生命能量"为出发点进行思考与探索:世界目前处于一种稳定状态,类似温室中的一枚鸡蛋。但终有一天,在外界影响下,这枚鸡蛋会掉落,导致蛋壳破碎、蛋液四溅。而在现实世界中,"鸡蛋壳"所承载着的各式各样的信息会争相涌现,新时代将要来临。

我们试图用碎片化拼贴的艺术表现形式,模仿鸡蛋落下、蛋壳破碎、蛋液四溅的效果。装置中的种种构成,如齿类、神经、邮件、DNA等元素汇集成涌动变化的能量,这些能量中暗含着复杂难辨的文化形体因素。也就是说,装置中看似零碎的物质元素,实际上是现实世界中的元素的代表。

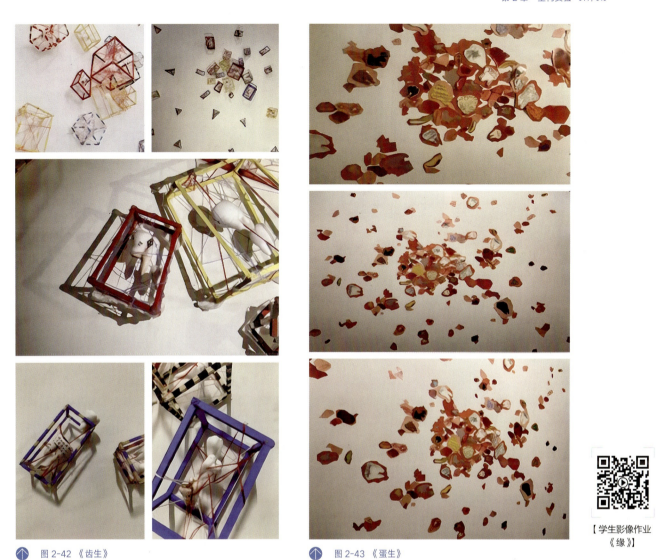

图 2-42 《齿生》

图 2-43 《蛋生》

【学生影像作业《缘》】

《"花"》(见图 2-44)

人们走在花丛中,总是把蝴蝶误认为花朵,走近一看,蝴蝶就飞走了。美丽的生命总是相似的,更何况蝴蝶和花朵本就共生,花朵离不开蝴蝶授粉,蝴蝶也以花粉为食。我们并不打破这种联系,而是选择将两者融合呈现。

远看这个装置,会看到一簇花,而近看花瓣上金丝勾勒出的纹理,又会联想到蝴蝶,这些花瓣仿佛将振翅飞舞。

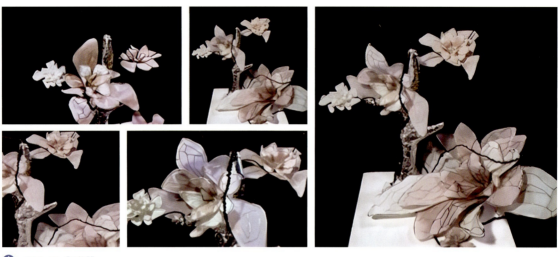

▲ 图 2-44 《"花"》

【学生作业《破茧》】

《时间的维度》（见图 2-45）

"新生（黄色）、成长（蓝色）、埋葬（红色）"。什么是时间？时间是标志人和万事万物发生发展变化过程的符号。人类成长于时间，时间也吸收人类的寿命，埋葬人类的生命。对于生命的 3 种过程与状态，我们设计了 3 幅关于时间的痕迹线条，黄色代表新生，蓝色代表成长，红色代表埋葬。人类消耗了时间，时间也吞噬了人类。这种消耗是看不见的，消耗的是虚无的物质。时间也在行走，它吞噬了人类，因为时间会变化，人也会变化。我们根据人与时间的关系做出了这组装置。

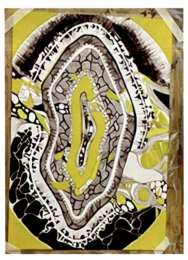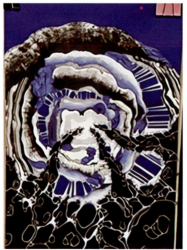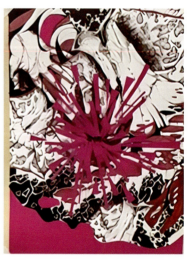

▲ 图 2-45 《时间的维度》

《吃瓜群众事件》（见图 2-46）

我们表现的是一场戏，人们在吃"瓜"同时也是别人口中的"瓜"，就像最近比较流行的一句话："小丑

竟是我自己。"这个作品也引用了"庄周梦蝶"的典故。本作品以小丑为创作出发点，采用话剧式布景，小丑戏谑地看着观者，我们想要借此描绘出人们被生活中的各种"瓜"包围的生命状态。在日常的生活中，人们经常在虚虚实实、真真假假的爆料与传播爆料的过程中度过每一个时刻，人们既充当着流言里的主角，又不时充当导演。

我们希望观者在吃"瓜"的时候反思，自己是否也被流言蜚语影响过，自己身边是否有正处在舆论漩涡中的人。

《影》（见图 2-47）

音乐韵律和音乐结构不同，装置上方的光影也会有变化，人、音符也会随之变化。我们巧妙运用光学技巧，将支离破碎的人的形象通过一个光源投射到板子上，展现出一个个在追逐打闹的影子，充满戏剧效果。当观者走近作品时，装置会发生晃动，给人一种影子和音符都在跳舞的感觉。这是一个以人体和光影为创作素材的作品，意在探讨音乐韵律与生命的关系。

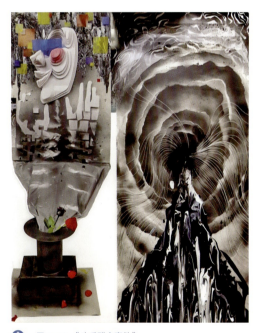

图 2-46 《吃瓜群众事件》

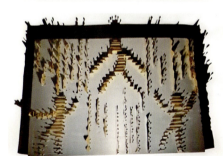

图 2-47 《影》

【学生作业《微生宇宙》】

【学生装置作业《菇》】

思考题

1. 伤痛记忆。
2. 矛盾关系。

主体的自我建构

第二部分　PART 2

自我剖析	第 3 章
自我解构	第 4 章
自我建构	第 5 章

第 3 章
自我剖析

■ **本章教学要求与目标**

学生通过身体、情感、时间、场所、语言、身份等切入点对主体进行自我剖析，运用阐释、名词、形容词、动词等方式进行自我解构，并借以"造句"完成自我建构。同时，在这一过程中挖掘个体的主体性，并结合相关艺术作品的创作来理解本章内容。

■ **本章教学框架**

3.1　感官载体——身体

　　感官是生物种群与生俱来的生理特征，无论自然分类还是人为分类，都无法否认生物感官的存在。亚里士多德曾把人类的感官分为 5 种，即触觉、嗅觉、味觉、视觉和听觉。随着对生物学及大脑研究的发展，人类先后发现 20 余种感官体验，如平衡感、疼痛感、空间感、时间感、情感等。当然，任何感官体验都不拘于人类世界。狗为什么会被用于救援行动中？大象为什么能预知海啸的来临？黑暗洞穴中的蝙蝠又是通过什么找到出口的？动物生态学家魏图斯·彼·德略舍尔博士通过大量实例向人们讲述了动物的感官能力。感官体验是与生俱来的，但人类的感官习惯则需要后天养成。人们做任何事情都会出于情感、感官（行动）思维或者本能；当人们的语言习惯、生活习惯等受周围环境影响而被养成，感官习惯也会随之养成。那么，身体作为感官的载体在当代艺术创作中又起到了什么作用？

　　身体艺术是在 20 世纪六七十年代之后受到广泛关注的。在当代艺术理论中，身体成为不可忽视的批评维度，也催生了新的艺术阐释思路，它和生命美学有着明显的"影响—接受"关系。如今人类社会的种种困惑，如性别歧视、阶级分化、种族主义都成为身体艺术致力于表现的主题。它批判、挑战了笛卡尔的身心二元论，从身体角度深刻反思人自身，重新审视美学与艺术。

　　有着"行为艺术之母"之称的南斯拉夫艺术家玛丽娜·阿布拉莫维奇是用身体语言诉说艺术理念的杰出代表，她的作品的精彩之处在于利用自己的身体和迷茫、痛苦、挣扎、恐惧等情绪变化，挑战个人的身心极限。她于 1974 年创作的"节奏 0"是她最具代表性和批判性的作品（见图 3-1）。在这一作品中，她将自己麻醉，并准备了 72 种不同的物品供观者选择，观者被允许任意挑选这些物品与她接触。于是，刺刀、十字弓、油漆、铁链等恐怖的器具成了艺术家和观者共同完成艺术的载体。在这一过程中她不曾抵抗，观者尝到权力的滋味便开始肆无忌惮地伤害她，用剪刀剪掉她的衣服，用玫瑰刺伤她，这 6 个小时的创作成了恶魔的狂欢，直到有人用枪指向她并最终被劝阻，这次实验才结束。这无疑是一次大胆的身体艺术体验，也是对道德底线和人性丑恶的疯狂试探。她并非女性主义者，但她压抑的童年经历和敏感的性格确实导致了她热衷创作极端题材作品以追求精神自由与超越。

　　英国雕塑家安东尼·葛姆雷在多年的雕塑生涯中，一直在探索身体与外部空间、身体与内在意识的关系，通过将自己的身体作为创作的媒介，直面人类存在于自然中的基本问题。他认为身体是一个物体，而不是一个地方。他把特定身体当作物体，来确定人类共有的状态。这样的作品并不具有象征性，而是一个真实的身体事件的痕迹。其代表作品《临界物质Ⅱ》（见图 3-2）由 60 个真人大小的铸铁人构成，姿态各异地散布于展厅的各个角落，或呈直线型整齐排列，或以坠落之姿悬置，或毫无章法地挤成一堆。整个空间混乱中带着秩序，喧嚣中带着静谧，荒诞而真实。这件多维度的作品，将雕塑化的身体作为物体，不动声色地触及人们内心深处的希望与恐惧：光与黑暗对人们有着同样的吸引力。游走于人形雕塑周围，仿佛进入创作者口中那个"无边无际、没有维度、如同宇宙"的空间。

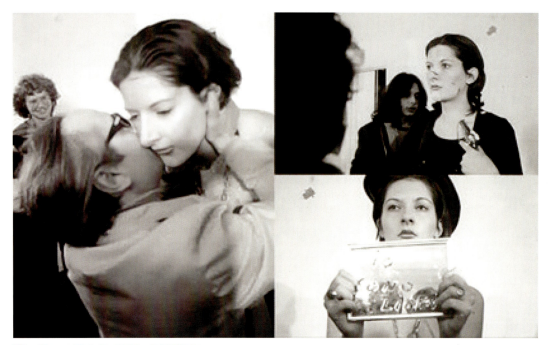

↑ 图 3-1 《节奏 0》 玛丽娜·阿布拉莫维奇

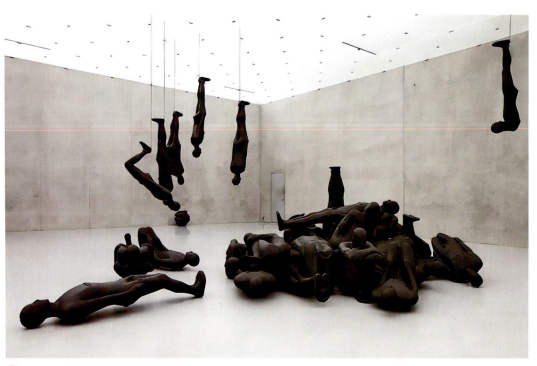

↑ 图 3-2 《临界物质 II》 安东尼·葛姆雷

3.2 符号抽离——情感

艺术家如何创造出象征人类情绪的符号？绘画艺术作品作为一种艺术形式，充满想象力，但也存在距离感，如同制造了一个空间漩涡，在高维时空牵引着观者的思维。它是独立于生活空间的虚幻的场或者场的幻象，艺术家通过超越现实的空间想象进行艺术转换，抽离出抽象的情感。那么，如何理解抽象这一概念呢？抽象的概念无法根据理性定义或逻辑推理得出，但依然依赖于实物，这个实物的容量比现实世界中的一切事物都大，因为它包含人类的感情和思绪。创造抽象的唯一方式是割离现实，切断连接，只有这样才能使抽象的表象超越自我层面，成为高维之物。在苏珊·朗格的符号学的理论中，情感符号的形成过程是从现实中制造虚像，然后进行抽象处理，形成情感符号。符号学理论认为语言具有局限性，无法表达内在世界的生命状态，情感的表现需要非理性形式符号，这就是表现形式的艺术。艺术表达是把人类的情感公众化。语言是二维的，情感是三维的，艺术不同于语言，但也不是完全抽象的。语言传达概念，而艺术利用视听形式表达情感。情感通过艺术的表现形式让观者感受和想象，不依靠理性逻辑直观呈现。英国艺术家塞西莉·布朗把颜料等同于肉体，用狂暴的笔触、充满肉欲的颜料进行创作，创造出巨大的能量场，营造一种坦然的情感氛围，将女性浓重的肉欲酣畅淋漓地表现出来（见图3-3）。另一位用绘画来处理人类情感的艺术家是格哈德·里希特，他对于绘画中符号的情感表现有着多元尝试，早期对摄影照片进行模糊化处理，试图在进行叙事性描述的同时营造出一种疏离感与不确定性。他在画面中横向或纵向的涂抹，模糊了人物的边界，在给观者制造恍惚感的同时，使他们对画面背后的真相产生疑问。在后期的创作中，他开始转向更加纯粹的抽象词汇，利用刮板的涂抹与摩擦，在画布上不断寻找与触摸那神秘的自我情感（见图3-4、图3-5）。

↑ 图3-3 *Tender Is the Night* 塞西莉·布朗

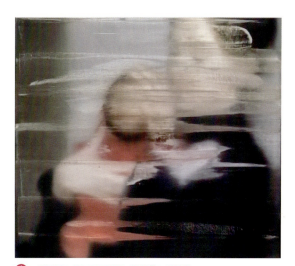

↑ 图3-4 *S. with Child* 格哈德·里希特

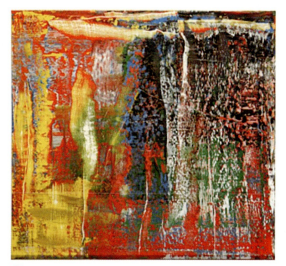

↑ 图3-5 *Untitled* 格哈德·里希特

3.3 维度感知——时间

奥古斯丁在其《忏悔录》中问道:"时间是什么?谁能对此作简易说明?谁能理解清楚并说出这个问题的答案?"奥古斯丁以本体论方式发问"时间是什么?",这个问题在学理上难以回答。奥古斯丁也承认:"我们知道这个问题的性质,但是当别人问及时,我却无法解释。不过,我自己确信,如果无物飞逝而去,就没有过去时间;如果无物要来,就没有将来时间;如果无物存在,就没有现在时间。"奥古斯丁把时间分为过去、现在和将来,不仅道出了时间的序列性质,而且把时间分成三部分:过去、现在与未来。另外,奥古斯丁把"无物"同逝去、存在和要来等联系起来,在方法论上没有孤立地谈论时间。但是,奥古斯丁终究没有明确地把时间同空间联系起来讨论。就空间而言,人有对前后、左右、上下这3个基本维度的感知,这表明空间是三维的。就时间而论,人有过去、此刻与未来的感知,而这三种时间处于一条线上,这表明时间是一维的。如果说时间可以通过空间来获得语言表达,或者说"时间就是空间",那么,语言表达中的时间究竟是一维还是多维的呢?在人们对外部世界进行体认的过程中,存在隐喻性思维和转喻性思维。在隐喻性和转喻性思维中,单一维度的时间与多维的空间合为一体,即时间就是空间。这样一来,单一维度的时间概念就可以通过多维的空间表达出来。认知决定论和认知相对论尽管存在分歧,但各自都有可靠的依据。其实,在时间概念的空间表达上,就聚焦了"时间和空间的关系"这一哲学问题。

伊曼努尔·康德从认识论出发,明确指出"时间和空间是知识的两大源泉"。他说:"时间和空间是一切可感直觉的纯粹形式,是先天的直觉。"在他看来,既然是先天的直觉,时间和空间就不从经验中来。但是,时间并不为自身存在而存在,时间是人们内在感官的形式,而空间则是外在感官的形式。时间和空间都是人们赖以体验内部世界和外部世界的必然方式,不过在性质上,时间和空间都是超验的。伊曼努尔·康德关于时间和空间的先天超验观,把时间和空间这两个概念归于人的主观性范围内,时间和空间是人类先天的直觉形式。在他看来,既然时间和空间是人们对世界进行检验的方式,那么人类认知的各种范畴就可以借助时间和空间来加以表述。

马丁·海德格尔说:"一旦时间被界定为时钟时间,那就绝无希望达到时间的原始意义了。"那什么是时间呢?他认为"此在就是时间,时间是时间性的"。在他看来,时间适用于自然科学,是单一同质且可度量的,而时间性适用于社会科学,并非单一同质的。时间性与通常意义的时间维度和具体含义不同,它不是单向流动的物理时间,而是"此在"的基本结构,它有曾在、当前和将来3个维度。"此在"的时间性就是"向死而生"的过程,总是从过去诞生而指向死亡。

根据马丁·海德格尔的观点,人也是一种"此在"。"此在"可解读为"当下存在",而作为"此在"的人首先感知到的是当下时间,即此刻,而此刻是时间性的具体表现。马丁·海德格尔的思路可以用序列表示:"此在→当下存在(当下+存在)→人→时间→时间性"。在这个序列中,人可以称为"此在之人",人也可转喻为"存在"。虽然"存在"以"现在"为基点,但是"存在"的"现在"不再是时间概念上的时间,不是单一同质的时间,而是过去、现在和将来的统一。"存在"必以时域来表现,总是在"去存在"的过程中并以"存在者"的形式体现出来。他不相信有非时间性的存在者。

在马丁·海德格尔看来,时间性不再是基于"现在"的连续式线性结构,而是关于"此在"之人的"存在"的表达。根据时间性,"此在"之人既不在时间之中,也不在时间之外;相反,"此在"之人就是时间。对个体来讲,"我"就是时间,"我"并不由什么外在的时间来度量,"我"就是时间的表达,"我"要完成过去、现在与未来。

艺术家安塞姆·基弗,被誉为德国精神废墟上的诗人,他的作品正是他借以传达"我感受到的人类世界"的媒介(自然中的一切材料),用以唤醒人类情感中的沧桑、灰暗、坎坷、荒凉。他将媒介本身的时间

性发挥到了极致，通过还原历史场景使观者直面战争给人类带来的伤害，从而反思现代性本身的罪与恶。（见图 3-6）

《始于点》（见图 3-7）和《始于线》（见图 3-8）系列作品是韩国艺术家李禹焕对于时间流逝及身体与作品间感性知觉的探索。他根据童年的书法记忆，将点与线的书写视为身体运动的起点。他在画布上重复绘制点与线，直至颜色变淡甚至消失。他将这种绘画行为视为一种精神性的对话，以及自身对时间与存在的体悟。

↑ 图 3-6　*Shevirat Ha-kelim*　安塞姆·基弗

↑ 图 3-7　《始于点》　李禹焕

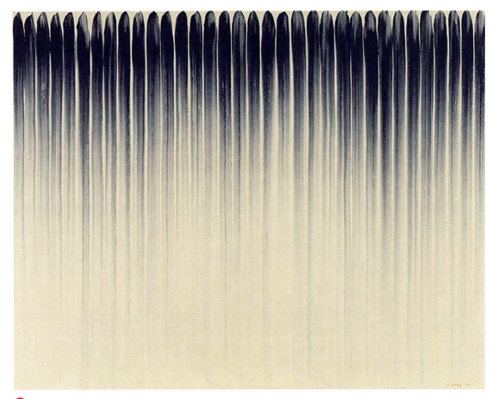

↑ 图 3-8 《始于线》 李禹焕

3.4 幻觉空间——场所

　　美国艺术家詹姆斯·特瑞尔是一位艺术界的传奇人物，他父母的职业都与科学技术有关，这使他很小就对科学技术产生浓厚的兴趣。他拿到飞行执照时才 16 岁，之后便成为一名狂热的飞行员。他有丰富的学习经历，在波莫纳学院学习了心理学、地理、数学后，他发觉自己还是更热爱艺术，便转身加入艺术家的行列。

　　詹姆斯·特瑞尔塑造了安静的彩色空间，光线变换均匀，过渡平缓，而且更加迷惑人们的理智而非感官。因为，在詹姆斯·特瑞尔布置的空间里，墙上看似有一个洞，走进去看之后就会发现只是光线塑造的假象。这类似古典绘画作品，运用颜色和空间给人们制造一种幻觉。他早年的作品 Afrum（White）（见图 3-9）巧妙地逆转了空间结构。或者说，他的作品找到了光线的最巧妙呈现点，让真与假的差别降到最低。他在向我们展示，时空中存在这样一些真假难辨、让人逻辑混乱的点。所以在他说"我的作品并不是关于光的，我的作品就是光"的时候，大家都明白，这是不可争议的事实（见图 3-10）。詹姆斯·特瑞尔拒绝任何一种对这个世界的解释。因为，任何权威都会遭受到被自身相反面替代的处境。他用自己的手段经营了一个幻觉空间。这无疑是现实世界的一个侧面，或者是平行存在在现实中的折射。现实世界中的种种处境、种种无法解释的困难，或许都能在这个侧面中一窥究竟。因此，我们所面对的现实世界中的空间，其实是原本与副本、真相与假相、原因与解释共同存在的综合空间。当然，这不仅是在意义层面上，也是在视觉层面上。然而，无论现实世界给人们的感受，还是艺术家的幻觉空间给人们的感受，在结果的层面上都没有区别，只有来源的不同罢了。就像梦境也能给人以真的感受一样，艺术家的幻觉空间，虽然有假象的存在，但给人们带来了更多全新的感官经验，也为人们开启了更大的反思空间。

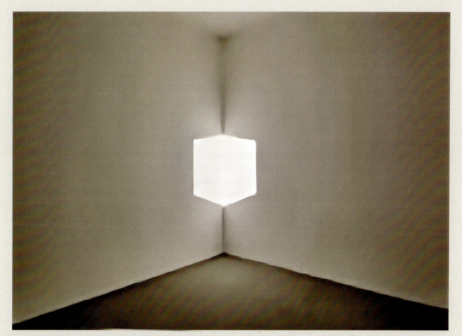

⬆ 图 3-9　*Afrum（White）*　詹姆斯·特瑞尔

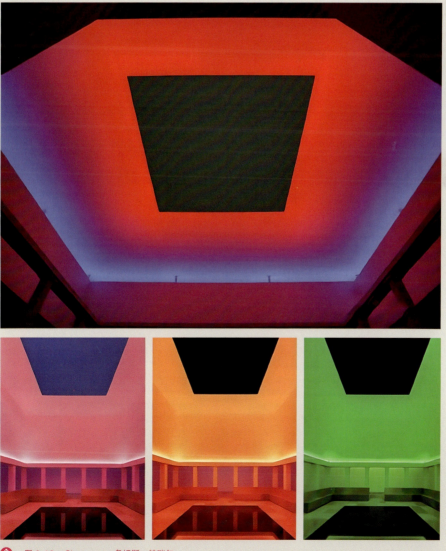

⬆ 图 3-10　*Skyspaces*　詹姆斯·特瑞尔

3.5 存在本身——语言

"语言是存在之家",马丁·海德格尔认为语言不是工具,语言就是存在本身。这种语言观认为语言和人不是二元对立的,也不是相互外在化的,语言其实是人类生来就有的。语言预先规划了视野,为自然世界命名并赋予其意义,使世界和万物成为其所以为是的样子。语言对于人而言,就如同生息于其上的大地,就像须臾不可或离的家园。人不可能脱离语言而存在,只有在语言的引导之下,人类才能理解自我与他者。语言以其基本功能——指称或命名来关联一切,每一套语言系统都为明晰这个世界贡献出力量。语言使"存在"存在,使"此在"显现自身,所以说语言意味着一种"发生"、一个事件,它使存在者进入敞开的领域。

我们要存在,就必须生活于语言之中;我们要理解自身或世界,就要通过语言来完成。因为我们是言说的存在者,理解从根本来说是发生于语言之中的(我们言说,因为言说是我们的本性)。语言先于人而存在,我们居住于语言之中。

我国艺术家徐冰围绕文字语言展开了大量的实验创作,他以独特的文字语言构成方式,不断地对时代中人类所面临的诸多问题发问。以其最新作品《引力剧场》(见图3-11)为例,这件大型装置作品区别于以往的文字语言多译性的构建。在这件作品中,语言的作用失效了,文字甚至被解构成英文"方块字",制

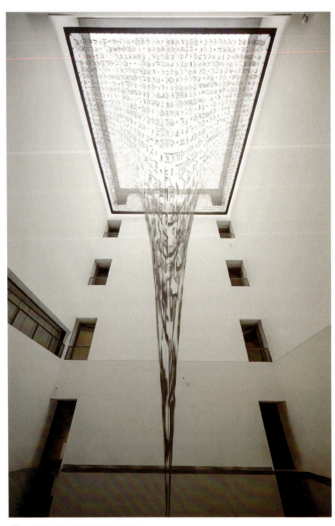

↑ 图3-11 《引力剧场》 徐冰

造出一种语言的迷幻性。徐冰认为，作品中使用的"透视法"是一种我们的思维与外部世界的中介，我们的思维是由各种语言塑造的，它必定带有盲点。这个盲点带有集体性质，面对盲点我们该如何思考？我们是否还要努力避免作为大写的"人"的不可见的一面？是否还要去寻找那个最理想的视角？徐冰给出的答案是否定的。

另一位将语言文字作为艺术表达的是英国艺术家翠西·艾敏，其代表作品 Everyone I Have Ever Slept with 1963—1995（见图3-12）与霓虹灯系列作品（见图3-13）都采用直接的语言表达方式来与观者进行沟通。她日记性的表达记录了其丰富的个人经验与人生遭遇，用艺术来治愈自己痛苦的伤痛记忆，并试图唤起更多社会思考。

↑ 图 3-12　*Everyone I Have Ever Slept with 1963—1995*　翠西·艾敏

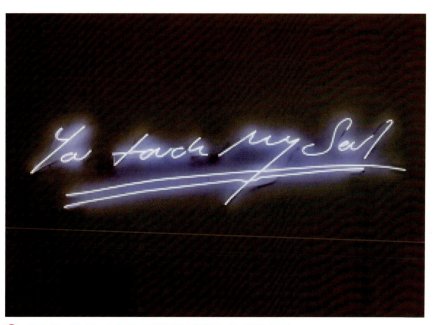

↑ 图 3-13　*You Touch My Soul*（霓虹灯系列作品之一）　翠西·艾敏

3.6 文化定义——身份

"身份"一词，无疑是人类构建出来的概念。法国某些符号学家和结构主义学家认为，人们在相互依靠的过程中产生的力量并逐渐形成网络，共同体下的成员被安排特定的角色即身份。或者可以说，身份是共同体的文化，它反映了共同的社会价值系统和历史经验。当然，大部分研究者都支持身份的流动性、连续性和差异性。那么，人们的身份究竟是与生俱来的，还是后天受社会历史文化环境影响被人为建构的呢？显然是后者。也就是说，固定不变、统一的身份是不存在的，身份永远在自身的历史和现实语境中变迁。文化如空气一般无色无形，我们都在其中。

当代艺术家通过各自的视角去表现自身的多样性身份。以性别身份为例，艺术家多元地描绘多种多样的性别身份，以表现那些跨越阶级、种族、身体障碍等旧有界限的各种欲望。例如朱迪·芝加哥的作品《晚宴》（见图 3-14）。该作品展示了一个边长 14.63 米的等边三角形"餐桌"，"餐桌"上面布置了 39 个位置，每个位置代表一位杰出的女性。此外，展品中央还书写着另外 999 位杰出女性的名字。《晚宴》的创作灵感来自朱迪·芝加哥自身的经历，通过这件作品，她强调了女性身份认同的重要性，肯定了她们为争取自身权利所做的努力。这件作品不仅是一件艺术品，更是一种文化宣言，旨在重新定义和突出女性在历史和社会中的身份地位。再如，美国观念摄影艺术家辛迪·舍曼，她一直以自身性别身份亲历揭示女性在图像构建中，作为男性"凝视"对象与男性之间的权利关系。她曾创作《无题》系列作品（见图 3-15）。行为艺术家詹姆斯·鲁纳总是思考身份关系属性的问题，这会引发关于文化差异性的深刻思考，其作品《人造物件》（见图 3-16）就是一个例子。詹姆斯·鲁纳在艺术馆将自己作为一件人体艺术品展示给公众，只用一块布盖住身体。他所在的展区介绍他是曾居住于圣地亚哥的库米亚印第安人，他身旁标签为其身体上的疤痕和心理伤疤作了说明。他通过呈现自身的艺术方式打破了人们对印第安人已灭绝的印象。在之后的创作生涯中，他继续将自传与本土文化及传统文化结合，试图颠覆西方对美洲原住民的刻板印象。

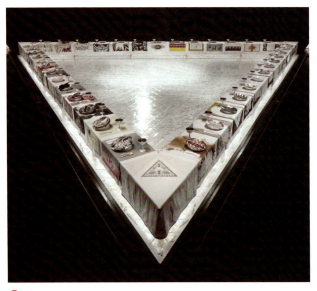

图 3-14 《晚宴》 朱迪·芝加哥

图 3-15 《无题 - 历史肖像》 辛迪·舍曼

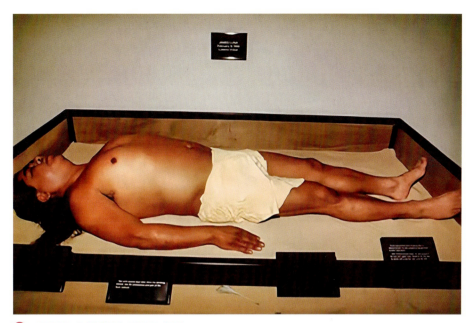

图 3-16 《人造物件》 詹姆斯·鲁纳

思考题

1. 感官体验如何帮助塑造作品?
2. 创作过程中如何表现时间观念对自我认知的影响?

第 4 章
自我解构

■ **本章教学要求与目标**

学生通过对主体的自我剖析,突破传统艺术创作的束缚,走入感性的无序之序。而提取关键词、进行逻辑推演的前提是引用阐释学的方法及修辞语境,从而完成主体的自我解构。对于材料语言这一重要创作元素的分析讲解,集合材料与媒介等要素在创作中的应用,也有助于理解本章内容。

■ **本章教学框架**

4.1 阐释

阐释学是一种具有普遍意义的基础性方法,广泛地应用于各个学科,对艺术本体的探究及内核主体性的建立极有帮助。阐释学的理论知识,不仅能够唤醒人们对语言生成、表达和接受过程的明确意识,还可以唤醒自我对生命本体的存在意义的探究和思考。著名哲学家马丁·海德格尔开创了阐释学的分支现象学,它不同于埃德蒙德·古斯塔夫·阿尔布雷希特·胡塞尔的现象学,有着自己独特的意义。"存在"是马丁·海德格尔的哲学理论的起点,也就是"生命"。"存在"无法基于自身而被研究,应该被看作通过定义"存在"的方式赋予生命的东西。马丁·海德格尔对现象学方法论的巧妙应用体现在对存在意义的分析上。他认为"内容意义""关联意义"和"实行意义"这3个意义的核心是"实行意义"。具体行动是"内容"和"关联"得以成为明了状态的前提,从而构成存在意义的"整体"这一完整意义。"实行意义"指向经验本身,而在"实行意义"中把握生活极为关键。

马丁·海德格尔通过对存在的理解和感悟,以及当下的自我对于经验世界的剖析与体验,寻求内在的自我超越与存在的意义。

另一位哲学家米歇尔·福柯提出了"自我技术"这一概念,其核心也是"关注自我"。米歇尔·福柯认为人类对话、讨论的跳跃性和离散性就像生活一样,每个个体的质疑和思考,都夹杂着语言表达、生活体会与不同思维方式的碰撞与交融,即"它使个体能够通过自己的力量,或者他人的帮助,进行一系列对他们自身的身体及灵魂、思想、行为、存在方式的操控,以此达成自我的转变"。在此,我们不妨将阐释学的方法应用到艺术语境中,目的不是阐释内容,强调理性的语言与结果论,而是聚焦阐释本身。阐述本身就如同马丁·海德格尔"此在"中的"悟",即"当你开始追问什么是存在的时候,你就已栖居于存在之中了"。艺术家在自我阐释中常常使用隐喻的方法,以美国艺术家安·汉密尔顿的作品 Tropos 为例(见图4-1),作品中参与的演员用加热的垫圈擦除书中的单词并使之燃烧,阅读时,空气中充满了刺鼻的烟雾。对艺术家来说,烟雾本身也是作品的一部分。另一位中国艺术家马秋莎的作品《从平渊里4号到天桥北里4号》(见图4-2),采用直接表达的自我阐释方式,从其自身经历与生活环境出发,重新审视人与人之间的关系、环境变迁所带来的细腻体验等。视频中马秋莎含着藏在舌头上的刀片,讲述了一个女孩成长为艺术家的经历,直至录像结束,她把刀片从嘴里拿出,用这种唤起观者痛觉的方式揭示她阐释自我和阐释本身所经历的艰难。马秋莎的故事不仅关乎自己,也关乎更多承载了父母期盼的同代人。

图4-1 *Tropos* 安·汉密尔顿

图 4-2 《从平渊里 4 号到天桥北里 4 号》 马秋莎

4.2 名词

名词是具有指代作用的词，本属于语言学范畴，却被赋予艺术与哲学的内涵。名词有专有名词和普通名词之分。专有名词表示具体的人、事物和地点等，如鲁迅、公园等；普通名词可细分为个体名词、集体名词、复合名词、物质名词及抽象名词，如房间、家庭、路人、水、品格等。名词的定义已融入人类的深层意识，成为现实语言的符号和交流的代码，但它不能代表其固有定义。马丁·海德格尔曾经说过，"物体固有其原型，但一经命名，便失去其本来面目"。艺术家与哲学家从不同角度对名词、经验世界的一切定义展开了各自的命名与再诠释，凡·高的作品《农鞋》（见图 4-3）曾经引起迈耶·夏皮罗与马丁·海德格尔的争论。马丁·海德格尔认为，"根据凡·高的画，我们甚至不确定这双鞋是放在哪里的。这双农鞋的可能的用处和归属感毫无展露，只是一个不确定的空间而已"。马丁·海德格尔将现实中的农鞋带入他自我所属的"世界"，从而引发了迈耶·夏皮罗的强烈质疑，他指出，马丁·海德格尔所谓的农鞋，根本不是农夫的鞋子，而是凡·高的鞋子。迈耶·夏皮罗以一种艺术史的眼光来分析凡·高的作品，认为马丁·海德格尔犯了错。对于艺术史家来说，农鞋的归属太重要了，但他们唯独忽视了哲学家所重视的世界，这种失去了靶心的批判触及了 3 个核心问题：第一，现实世界与作品的世界；第二，现实世界与本源世界；第三，现实世界与被言说的世界。由此可见，艺术家都是在用自己的方式寻求真相。

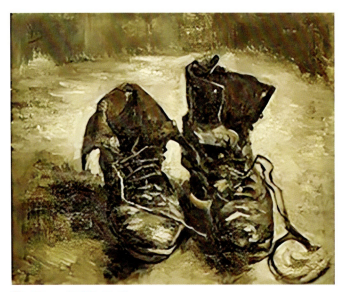

图 4-3 《农鞋》 凡·高

4.3 形容词

形容词表示事物的性质和状态,如诗意的、性感的、忧郁的、衰败的、挣扎的、绝望的等。形容词指向的是身体内部的知觉神经,感觉与不可言说的心灵体验与颤动。感觉是客观的事物在人脑中的反映,例如一个杯子作用于我们的感官,我们能感觉到它的线条、形状、颜色、质地,这并不复杂。但对于艺术家来说,重要的是整理、归纳、强化感觉。感觉不仅带来生理、心理上的直接冲动,还积淀着情感、联想和想象的间接感受。所以说,感觉无论从创作还是接受角度来讲,都是审美活动的心理来源,或者现象学所说的"存在"。评价保罗·塞尚的作品(见图4-4)时,吉尔·德勒兹认为,我们的艺术接受行为也可以对原作品的叙事方式进行超越。他提出图像和抽象两种方式,图像指以感觉、情感为动力,用想象的方式对作品进行再阐释;而抽象依赖于大脑的作用,贯穿于人们的理性思考。

相较保罗·塞尚的作品,弗朗西斯·培根的作品将纯肉体感性的力量强有力地表现出来(见图4-5)。在画作面前,观者看到了自身成为动物的潜能,画中人物是血腥暴力、痛苦挣扎、欲望呐喊着的。吉尔·德勒兹也指出,弗朗西斯·培根油画里的"身体"常被困在一个与世隔离的空间里,而"身体"往往想通过某一个身体器官逃脱困境——通过尖叫、呕吐或其他方法逃脱身体的困境。另外,提到诗意与感性就不得不提美国抽象艺术家赛·托姆布雷,他将所有的想法用潦草书写、素描、涂鸦与油画的形式创作成丰富的、感性的、具有奇思妙想的隐喻和神话(见图4-6)。正如他自己所说:"每一条线条都是自身固有历史的真实经验,它们并不说明什么,也不刻画什么——这只是一种自我意识感觉的实现。"

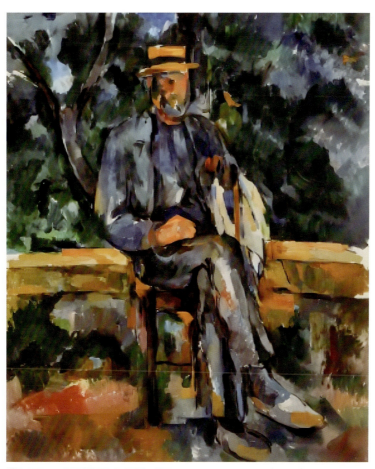

↑ 图4-4 《坐着的男人》 保罗·塞尚

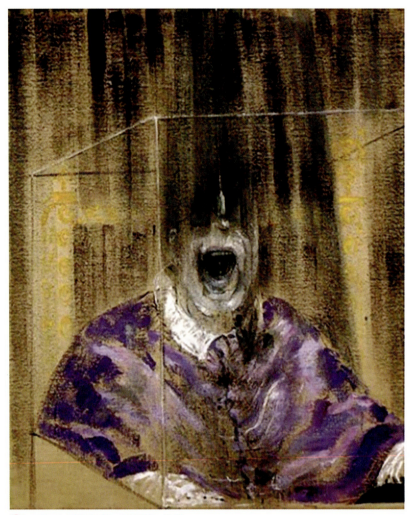

图 4-5 《头部 5 号》 弗朗西斯·培根

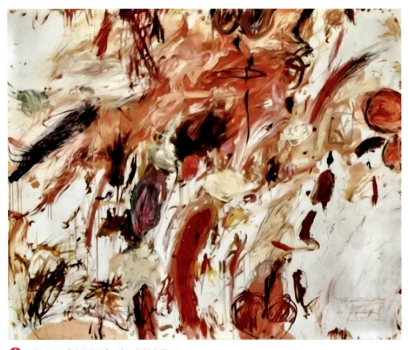

图 4-6 《八月节 5》 赛·托姆布雷

4.4 动词

动词表示人或事物的动作、存在及变化，可细化为表述人类的行为、心理活动、存在状态及趋向变化（见图4-7）。从马丁·海德格尔的现象学角度，动词本身属于他提出的三重意向性的后者；实行意义，即如何实行与完成，也是禅宗通往般若过程中的"悟"。日本禅学大师铃木大拙将知识分为三类：第一类知识是通过所读所闻获得的二手知识，人们将其视为自己的财富；第二类知识，通常被称为科学的知识，它是通过观察和实验，分析及推理得出的结果，与前者相比，它具备更坚实的基础；但第三类知识，是通过直觉理解的方式获得的。禅所欲唤醒的正是第三类形态的知识，与其说它深深地渗透到了我们存在的基础，不如说它出自我们存在的深处。艺术家将自身对世界的参悟转化为动词进行创作。理查德·塞拉受到日本庭园的影响，开始创作能够让观者亲身参与体验的大型雕塑，将个体自身的体验转换为旋转、倾斜、转移、扭曲等动词，使雕塑的形式产于空间并使其发生变化（见图4-8）。

卢西奥·丰塔纳是20世纪重要的空间主义艺术家，在他看来，不同门类（如绘画、雕塑）的艺术在表现形式中的壁垒都应当去除。不仅如此，时间艺术与空间艺术也应该以新的姿态融合。他试图填平艺术之间的鸿沟，所以提出"打破材料的限制"这个响亮的口号，以追求"新艺术"的发展。卢西奥·丰塔纳用刀划破画布，留下了一道道刀口和孔洞，从此画布不再把画面禁锢在二维世界，另一重维度在"割裂"中诞生并成为创作的主体，如此一来，作品成为立体世界中的一员，在形式上更接近雕塑（见图4-9）。卢西奥·丰塔纳说："我不想画画，我只想打开空间。"他破坏整体是为了建构。这一创作思路及"戳破"的创作方法让艺术家创造了"无限的一维"（见图4-10）。

图4-7 《动词列表》 理查德·塞拉

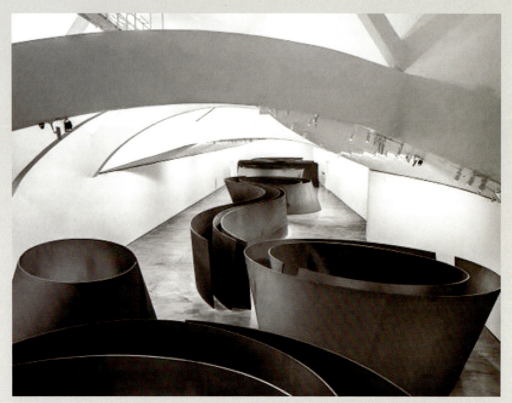

↑ 图 4-8　*The Matter of Time*　理查德·塞拉

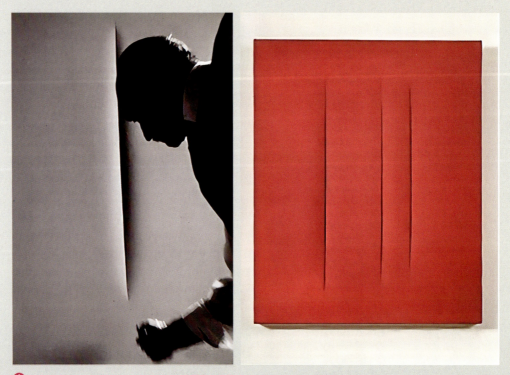

↑ 图 4-9　*Concetto Spaziale, Attese*　卢西奥·丰塔纳

↑ 图 4-10　*Spatial Concept*（*Concetto Spaziale*）　卢西奥·丰塔纳

美国艺术家约翰·张伯伦运用扭曲、折叠、挤压等动词方法将废铜烂铁化腐朽为神奇，把报废汽车部件"妙手回春"为雕塑艺术品。通过将汽车废旧零件中的挡泥板、保险杠、车身门等扭曲、折叠、挤压及焊接，他创造出富有诗意的抽象表现主义作品（见图 4-11）。巨大的汽车废件在他的手下宛如纸板，被扭曲变形，用金属感的刚硬呈现暴力冲击的张力（见图 4-12、图 4-13）。

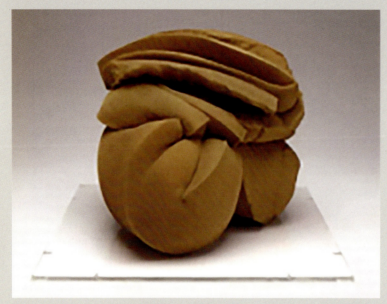

图 4-11 《无题》 约翰·张伯伦

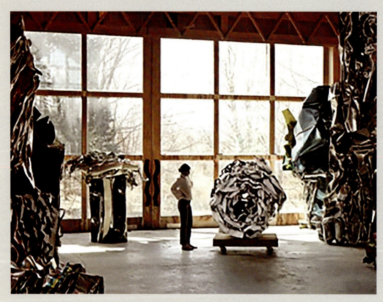

图 4-12 《过来》 约翰·张伯伦

图 4-13 *PARISIANESCAPADE, 1999* 约翰·张伯伦

思考题

1. 艺术作品中情感表达的重要性。
2. 无序之序如何在作品中呈现?

第 5 章
自我建构

■ **本章教学要求与目标**

本章为命题引导训练的整合、整理,引导学生将训练内容转化为作品,可以训练学生的表达能力、分析能力、怀疑能力、思考能力。学生通过制订方案、梳理思路、寻找语言,来完成平面作品、空间作品或影像作品。

■ **本章教学框架**

5.1　造句

造句的目的是将语言的本质和创作者大脑中的思想激发出来，使其语言化、文字化。教师在教学实验中，可通过命题设置的方式，引导学生进行自我剖析，向内观察自己，用文字触及身体里不可言说的力量。将名词—物、形容词—感受、动词—体验的方式以词汇的形式记录下来并使之形成句子，可以将其作为创作内核，引导作品艺术语言的转换。

5.2　命题引导

培养学生的创作思维，首先要培养其创造性思维。正如党的二十大报告提出："加强基础研究，突出原创，鼓励自由探索。"如何理解创造性思维，不同领域有不同的解读。从心理学角度来理解，它是一种具有开创性意义的思维活动，即开拓人类认识新领域、开创人类认识新成果的思维活动。创造性思维是以感知、记忆、思考、联想、理解等能力为基础，以综合性、探索性和求新性为特征的高级心理活动，需要人们付出艰苦的脑力劳动。由于创造性思维具有新颖性、灵活性、独特性、批判性、艺术性和"非拟化"等特点，它的对象多属于"自在之物"，而不是"为我之物"，是在一般思维的基础上发展起来，经后天培养与训练的结果。心理学家认为，人脑有4个功能部位：外部世界接受感觉的感受区、将这些感觉收集整理起来的存储区、评价收到的新信息的判断区、按新的方式将过往信息结合起来的想象区。只善于运用存储区域和判断区域功能，而不善于运用想象区域功能的人不可能善于创新。阿尔伯特·爱因斯坦说过，想象力比知识更重要，因为知识是有限的，而想象力概括着世界的一切，推动着进步，并且是知识进化的源泉。因此，创作基础教学应着力为学生插上想象的翅膀。

命题提示

（一）"伤痛记忆"

伊曼努尔·康德认为一切知识都是经验的，卡尔·海因里希·马克思说知识是认识历史的产物，米歇尔·福柯说人是记忆的产物。有关伤痛记忆的描述是为了让学生学会反思过去，在痛苦中寻找能量，尝试了解自己，学会和自己的内心对话。引导学生先做"追问自己从哪里来，将要到哪里去"的人性思考，打开记忆之门，建立主体性；再通过记忆碎片的重组展开回忆，提取关键词，经过反复试验，将文字提供的线索转换为视觉语言。

（二）"未知空间，熟悉的人或物存在某种矛盾关系"

这个命题本身就存在着矛盾关系，教师给学生设置障碍语境旨在激发其创造性见地。一切荒诞的组合看似滑稽，但却都隐藏着内心潜意识。"未知空间"隐藏在记忆深处，它可以是历史的，也可以是当下的；可以是来自外星的，也可以是臆造的。没有限制，目的是激发学生天马行空的想象。"熟悉的人或物存在某种矛盾关系"，矛盾关系可以是伦理的、社会的，也可以外延到人与物之间、人与环境之间的关系。当这一切完成后，教师开始引导学生提取关键词、转换视觉语言、抽离思维的碎片、开发艺术的直觉，从而争脱眼前实像的束缚。

5.3 实验性

首先，教师从内在的"思"（命题写作）到外在的"作"（实验性材料创作）引导学生进行"内观"、自我对话并展开想象，构筑思维的模型和记忆的空间。运用文字建立命题下特定的语境，引导学生将语言文本的空间性打开，运用语境中名词与形容词展开的"意"，动词激发的"情"，构筑一个臆想情境。其次，通过运用实验性的创作手段，借助材料将图形、符号和颜色有机转换并结合起来。当学生经过内观、想象、实验等多个步骤后，教师开始介绍观念艺术作品并讲解当代艺术的多元表现形式，提纲挈领地梳理20世纪80年代以来当代艺术发展的脉络，让学生对这个世界曾经发生过的一切有大致了解，并鼓励他们将自己的体验创作纳入艺术史体系中去比对，旨在使其建立自信。最后，引导学生运用传统绘画媒介及当代生活材料，体验不同材料之间的碰撞所表达的心理感受的变化，生活材料的情感与温度、自然材料的历史与感伤、工业材料的冰冷与空灵等，鼓励其在自我建立的命题及语境下，通过反复试错将自身的感性渗出，将语言的意向性用所中意的材料表现出来。

5.4 作品方案及创作

"创作"可作如下解读："创"是通过表象活动本身，借用语言之于表象事物的概括和间接的反应过程。"创"是动词，是马丁·海德格尔的"此在"，又是勒内·笛卡尔"我思故我在"中的精神实体。例如，怀疑、领会、意向、想象等人类主体特有的内在精神活动，强调的是"思"本身。如果将"创作"作为组合词来考虑，那么"创作"是通过材料、工具间的相互渗透与碰撞，通过主体"思维"的参与，使精神实体可视化，将材料属性外延出"物"与"象"，强调"作"本身。因此，创作既是"思"与"作"的关系，也可以理解为"语言"与"劳动"的关系。

学生先通过命题引导构建臆想空间，再运用实验性语言分别从交互与平面的向度进行探索。下面列举部分优秀作品。

《何为进退？点不知》（见图 5-1）

这是我和常量立方在五维空间里的畅想和思考，我就是它，它就是我，万物终将在时间和空间的尽头汇聚，回到万物的起源：那个飘浮在微波背景下渺小的奇点。

↑ 图 5-1 《何为进退？点不知》 视频关键帧

《以弗所的巴别塔》（见图 5-2）

　　这是一根铁丝在一个时间维度紊乱的五维空间里生长与毁灭的过程。其实，人类自诞生伊始，就已经开始探索超越自己维度的空间，只是彼时不称为高维空间与生物，而称为天堂与神。以前人们喜欢把不理解的事物归于神学，而现在我们偏向把不理解的事物归于超越自身维度的高维空间与生物。如此看来，宗教和物理似乎也不那么背道而驰，正如同量子物理多多少少会有点唯心主义的影子。

↑ 图 5-2 《以弗所的巴别塔》 视频关键帧

《妖物志》（见图 5-3）

　　在这个新世界里，地面和海在上方，天空在下方。对于地面，我使用了相关的符号来进行描绘。在"空中"存在一种类似鲲的生物，它的原型来自《山海经》和《庄子·逍遥游》。《庄子·逍遥游》中描述："北冥有鱼，其名为鲲，鲲之大，不知其几千里也，怒而飞，其翼若垂天之云。"我把它的翅膀做成透明状，将折射光线的路径作为它的翅膀。它的身体由它所特有的元素构成，这些元素也都有属于它自己的设计语言。比如山，它由经纬线构成，夸张的线条凸显山体的陡峭。我从中国传统山水画中获得灵感，将云与山结合，也对山体部分进行留白，再用荧光颜料以传统国画方法勾勒云的形状，以增加神秘感。

《在体内,牙刷和室友是好搭档》(见图 5-4)

本作品的素材是我用抽签的形式选择出来的,一切都是随机的,最后抽出来的题目是:在体内,牙刷和室友是好搭档。我选择了牙刷和室友的头发作为作品的主要材料,将它们封在树脂里面,做成了 9 个透明的正方体。树脂干了之后,牙刷和头发就被永远封存其中。

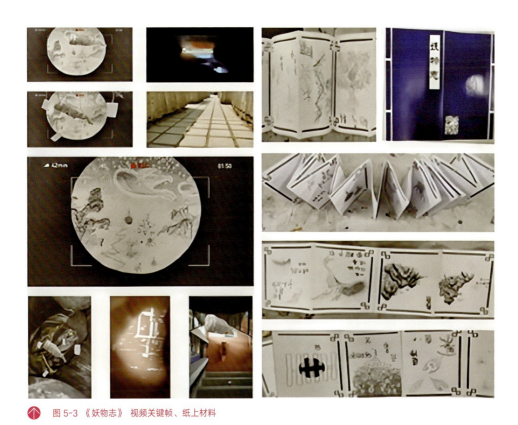

⬆ 图 5-3 《妖物志》 视频关键帧、纸上材料

⬆ 图 5-4 《在体内,牙刷和室友是好搭档》 视频关键帧

《网》(见图5-5)

主题:来自家庭中的不平等对待。

表现手法:装置。

作品理念及制作过程简述:根据亲身经历改编,关于那段被不平等对待的记忆,我们不会再触碰。

(1)裁剪及记录(观念影像):我们以视频的形态记录并呈现这一作品的创作过程。戴上眼罩我们开始了对伤痛记忆的回想与再现,选取了自认为不再合适的白色衣服,并根据脑海中的一段不美好的记忆对衣服进行裁剪破坏。裁剪破坏的结果重现了我们儿时所经历的不平等对待,这种看似危险的操作本质上是对记忆碎片的重组还原。

(2)自我缝合与相互缝合:裁剪完毕,我们重新缝合了代表经历的抽象图案,通过互相缝补衣服来表达伤口愈合的过程。我们的记忆伤疤已经被我们成长过程中遇到的人或事物抚平,这种现象不只存在于个体之间,也埋藏在很多人心中。

(3)真空:将衣服放入真空压缩袋中,使之保持与外部隔离的状态,抽出空气后,衣服的形状不能改变。这告诫我们,发生过的事情不能改变,应选择放下这段记忆,放下关于过去的悲伤情绪。

(4)相互交织:缝补衣服后将剩余毛线编织成网,具有相似经历的大家将情感交织在一起,互相理解并产生共鸣。有关伤痛记忆的描述让我们反思过去,和内心对话,将所思所想以合理形式表达。

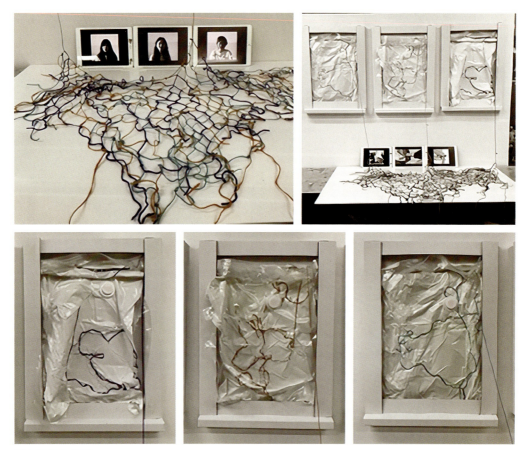

图5-5 《网》

《弯弯有奇》(见图 5-6)

气味能直接进入情感和记忆中心,大脑中处理气味、记忆和情感的区域是相通的。嗅觉被连接到大脑的方式是独一无二的。当人们闻到与有意义的事件相关的东西时,他们首先会对这种感觉产生情感反应,然后会产生记忆。

我们燃烧并收集了当时的气味,装在玻璃瓶子中,用气味勾起记忆和情感。我们的大脑擅长辨识不同的触觉刺激,有一个与情感直接连结的触觉网络。我们以腐坏、不平整的木箱等物品为材料,使人们能通过脆弱的触感感知到当时不安的心情。

我们把对这段记忆的描述录进手机,并将其转化为音乐符号,刻在乐谱上,观者可以通过摇八音盒的方式获取这段记忆。

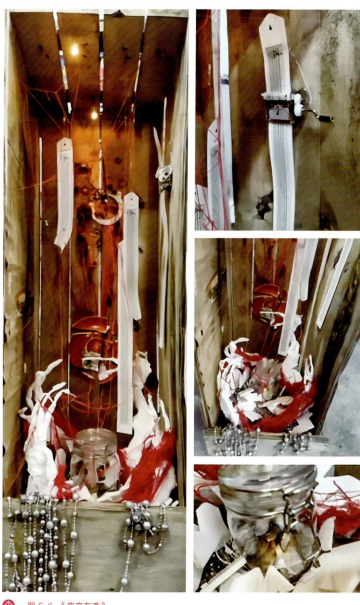

↑ 图 5-6 《弯弯有奇》

《百分百梦境》（见图 5-7）

人们在噩梦醒来的那一刹那总感到深深的恐惧，思维也是混乱的，没有办法分清当时的自己是处于现实还是梦境，在这里就产生了一个真与假的混乱。我们联想到，当我们站在镜子前的时候，镜子里的世界是假的，镜子外的才是真的世界，于是我们使用了镜子这一元素。为了使这个梦境空间更加虚幻迷惑，我们又加入了光的元素。光在镜面上发生折射，制造出一个纯线性的梦境世界。当观者进入这一梦境装置，就和线性光发生了交互反应，直视光束时会感到眩晕。

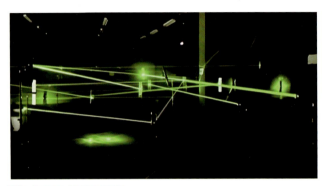

↑ 图 5-7 《百分百梦境》

《破碎的世界》（见图 5-8）

此作品灵感来源于我患腰椎间盘突出期间休学、养病、借读的伤痛记忆，以一具放大的腰椎为基础结构，用细致装置替代腰椎相接处的椎间盘，按时间顺序进行讲述。

腰椎共分为 5 节，第一节腰椎与第二节腰椎为同一系列，运用表里世界形式表现相同场景、相同人物，却具有截然不同的气氛与关系。第一节为旁观者眼中的主人公的社会关系：首先众人为白色黏土人，站立于白色地面上铁丝的交错点，表示相互间有较深的联系，处于较为清明的状态；而主人公则由铁丝构成，立于灰色、断裂的道路上，寓意前路灰暗且困难重重，道路上没有铁丝，说明主人公与外界不存在较深联系，一直处于一个孤独的世界中。第二节为主人公内心看到的景象，错乱的铁丝、灰暗的地面、鲜红的道路和更加扭曲的自己无不透露出他内心的迷茫与抗拒，以及因看不到希望而自暴自弃的心情。

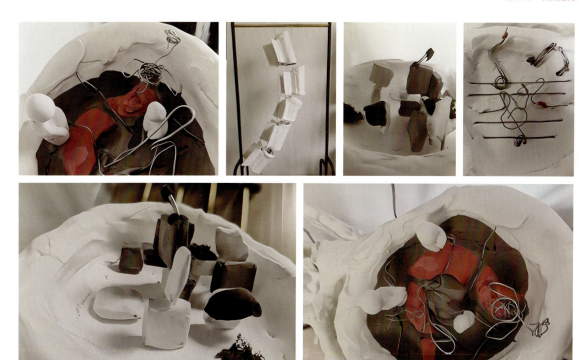

图 5-8 《破碎的世界》

第三至五节表现的是主人公病症好转后到陌生地方借读的经历。首先用不同的几何体表现主人公缺少交往经验而不能顺利地融入一个集体,一眼望去就能找出特异的那一个。第四节腰椎运用杂乱的五线谱和残破四散的音符来表现主人公的能力与集体有差距,这既使得主人公无法成功完成任务,又导致了更深的埋怨与孤立,形成了一个死循环。这些都造就了第五节腰椎上的建筑和植物,意为"破碎的世界"。

《上岸》(见图 5-9)

我们的创作理念是:"大海,是一件多么令人伤痛的事。"

我们 3 个人对"海"都有恐惧心理,对"它"的负面情绪,一直萦绕在我们的心上。我们将破碎的贝壳悬挂在"海浪"之下、"海岸"之上,它们相互碰撞,发出阵阵声响,就像我们紧张、恐惧的心情一样。

《只有我在的房间》（见图 5-10）

我们的创作灵感来源于我们中的一位同学在童年很特殊的一段经历。他在童年生过的一场很严重的免疫系统疾病。

我们进行了关键人物缺失的非现场性创作，用白色代表寂静孤独，还原了疤痕原本的颜色，对它的形态进行夸张，并将其附在家具上，让个体的特征容貌与作品整体之间产生微妙的趋向性。家几乎是每个人最重要的依靠，家具则是表达家这个概念很好的物象，家具所代表的情感是最原始、最纯净的，而扭曲变形的家具可以表现童年时期一切恐怖和令人痛苦的事物。我们试图营造一个儿童眼中病态、单纯的空间环境，让观者直视掩藏在常规形态下的令人痛苦的病态因素，并以此为切入点，带领观者进入儿童的情绪，使观者共情。

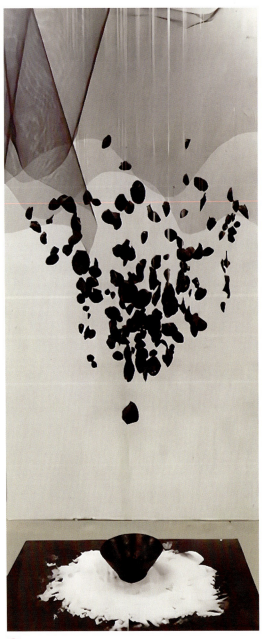

图 5-9 《上岸》

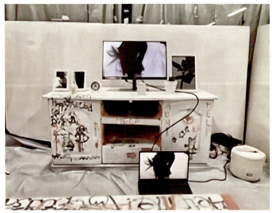
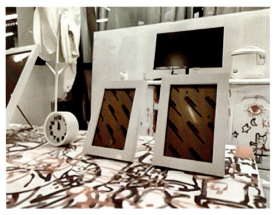

图 5-10 《只有我在的房间》

《廊》（见图 5-11）

我建造了一个令人心情紧张、有束缚感的走廊模型，并以此为基础场景拍摄了一段视频，在视频中穿插了不同的关键词所关联的视频片段及音效。我通过这种非常规的搭配来表达自己在走廊中紧张的心情和胡思乱想的场景。

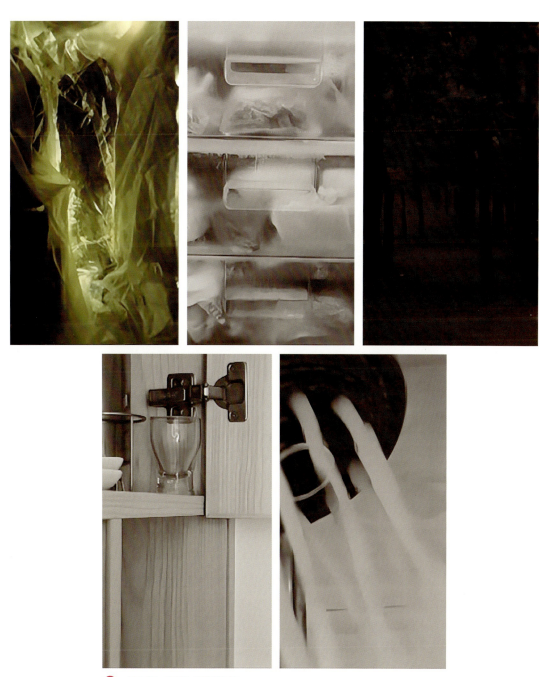

图 5-11 《廊》 视频关键帧

《何为生死》(见图 5-12)

我们从生死的角度入手,以"痛苦记忆"为主题,以视频的方式来呈现。同时,我们也引入了"元宇宙"这个新的概念。

我们使用了枯树这一植物元素,并把模型置于一个空间中,以便于更好地表达空间感。我们组对生死的理解是:将死之人虽化为乌有,器官逐渐衰竭粉碎,却仍有对生的渴望和对自由的向往。条条束带将人们拉入泥土,但人们仍然渴求光。所以说,当你从自己的哭声中开始时,便是生;当你从别人的眼泪中结束时,便是死。而最重要的是对短暂生命的珍惜,以及对自由灵魂的向往。

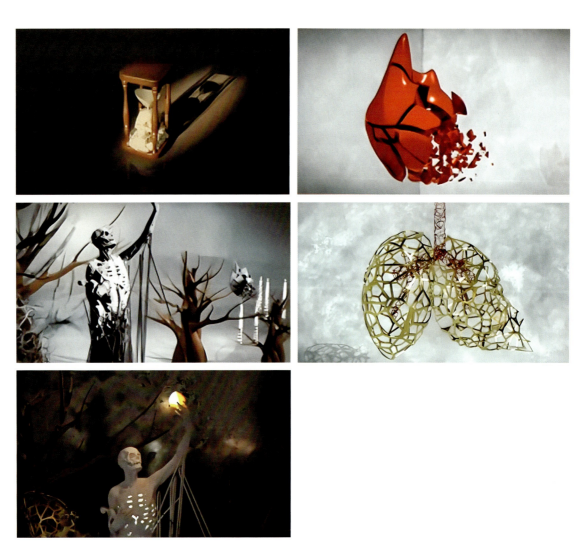

图 5-12 《何为生死》 视频关键帧

《遗忘》（见图5-13）

关键词：记忆、主动遗忘与被动遗忘。

创作主题：我们之所以被称为活着的人，是因为拥有记忆。没有记忆的生命不能被称为生命。记忆是一种凝聚力，是一种理性与感性并存的情感，甚至是一种行为。可遗忘也是人的本能，任何事到最后都会被遗忘。在生活中，人遇到某些事情时是主动遗忘还是被动遗忘，这种情感的矛盾值得深思。我想通过金鱼这种记忆与遗忘并存的事物来展现我对记忆、主动遗忘与被动遗忘的思考，这也是对人的主动与被动对其自身生命的价值的思考。

本作品以金鱼的7秒记忆为灵感，定格多个重复时间；以不同的询问方式与不同的答案来表达对生命价值的追寻与追寻过程中的犹豫。其中运用了山海经中的鲮鱼、鲲鹏等原型来象征对生命价值的追求。

图5-13 《遗忘》 视频关键帧

《心》（见图5-14）

本装置由黑色和白色的黏土及一些钢丝制成，表达善恶平衡的概念，每个人出生的时候是中间的白球。

白球代表"人之初，性本善"，但随着年龄的增长，一个人会遇到各种各样的事和形形色色的人。周围的黑球不断向白球靠拢，代表着贪婪、嫉妒等恶劣品质开始出现在人心中。两种颜色的混合是人心中的善恶平衡，寓意一个人要在这个物欲横流的世界挣扎着保持一颗善良的本心。

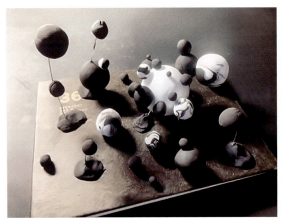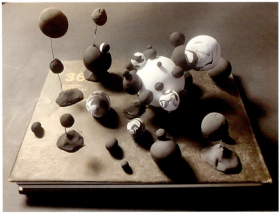

↑ 图5-14 《心》

《打破束缚》（见图5-15）

本作品的主要元素是被捆绑的气球，我们将这些被捆绑的气球类比为生活中被束缚的个体。这些束缚可能是我们自己给自己的，也可能是生活中遇到的困难、职场上遇到的不堪、人际交往中遇到的问题……这些共同组成了我们的伤痛记忆。

每个人都是独一无二的。我们希望大家能在这个作品的启发下更好地接纳自己，换一种角度欣赏自己，活在当下，感谢曾经。

↑ 图5-15 《打破》视频关键帧

《"符"禄》(见图 5-16)

面对过往的伤痛记忆,我们通过梳理思维导图完成与自我的和解。我们将符咒与甲骨文结合,用书法的形式进行表达,因为书法中是暗含着情绪的。本作品内容分为两个模块:一是帮助化解的符咒;二是化解成功的平安符。

↑ 图 5-16 《"符"禄》 视频关键帧

《西西弗斯神话》（见图 5-17）

本作品灵感来自西西弗斯神话，试图对西西弗斯神话进行可视化呈现，并利用可视化形象讨论关于存在主义与虚无主义的人生意义问题。西西弗斯是一个被诸神诅咒的人，诸神惩罚他将一块石头推上山顶，但石头太重，每次未到山顶便滚下山去，于是他就不断重复，永无止境地在无效无望的劳作中消磨自己的生命。这个神话有些荒诞，但仔细想想谁不是西西弗斯呢？人生的意义在哪儿？在于追求金钱还是功名？这二者又何尝不是永远推不到山顶的巨石。人生的归宿又在哪儿？无论是谁，可能都无法到达人生的山顶，但到达山顶的过程对西西弗斯、对每个人来说才是有意义的。

↑ 图 5-17 《西西弗斯神话》

《规矩》（见图 5-18）

本作品使用每个组员挑选出的书籍中的句子，进行中英文互译，变换词性替换词句，达到随机组合的效果，使用明度较高的纯色表达词句中热烈的情感。运用绘画、拼贴等方式进行随机表达，将标注词句的纸片放在画的内部进行对应。将 36 个小正方形组成一个大正方形，体现规矩与荒谬的矛盾，采用纯白背景，清晰呈现视觉走向。

↑ 图 5-18 《规矩》

《瞻前顾后，当下为最重要的时刻，刚柔性的自我突破》（见图 5-19）

"游戏说"是关于艺术起源的重要学说之一。"游戏说"认为艺术活动是无功利、无目的、自由的游戏活动，是人与生俱来的本能，艺术就起源于人的游戏本能或冲动。

创作理念：我们小组选择以飞行棋棋盘为载体进行展示。我们认为游戏带给人心理上的未知与矛盾，不同于"游戏说"中人在摆脱了物质欲望的束缚和道德必然性的制裁之后所从事的无所为而为的游戏。

作品理念及展示：以飞行棋游戏的第一步举例，飞行棋本身的规则是掷骰子六步才能起飞，所以第一步是飞行棋制胜最重要的一步，也是玩游戏时最矛盾、焦虑的时刻，这种心情来自对未来的不确定性。在游戏中，预判未知棋局或者悔棋也会使我们的心理产生波澜。结合"游戏说"，我们把这种本能冲动带来的未知性、不确定性与现实联系起来，生活中的很多选择其实都是为了规避不确定性带来的结果而做出的，也可以理解为无法接受生活带来的矛盾选择而逃避到未知的空间中。

我们收集了描述面对矛盾情况而产生的复杂心理的一些词汇，如"成就感与挫败感""瞻前顾后""拖延""回避"等，并对它们进行主观化的艺术处理。为了更好地展现未知性和画面效果，我们选择用骰子随机掷出 4 张处理后的画面。这也是一种矛盾关系，4 张画面虽毫无关联，但会有目的地拼合成一幅充满未知色彩的空间画面。这幅画面背后体现的是面对矛盾情况的未知心理和未知词汇组成的具有矛盾性的语句：瞻前顾后，当下为最重要的时刻，刚柔性的自我突破。

本作品转换视觉语言，对人的内心世界进行剖析，摆脱现实空间的束缚，延伸更深层的思维。

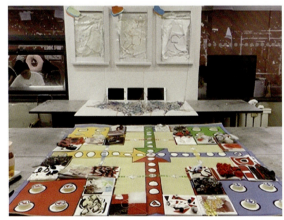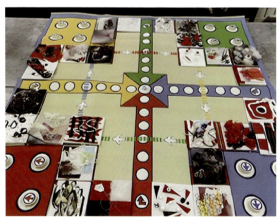

图 5-19 《瞻前顾后，当下为最重要的时刻，刚柔性的自我突破》

《自我和解——霓虹符号》（见图 5-20）

我们通过书写思维导图完成对过往记忆的自我和解，最终以互动视频的方式进行呈现。

我们从人与时代环境的矛盾入手，将中国街头上特有的小广告进行记录和二次创作，最终汇总成一本书。这本书不仅仅是中国特有符号的代表，也是城市发展进程的缩影。小广告数量减少标志着城市管理越来越规范，小广告是时代的产物，顺应了那个时期宣传的需求。随着社会的发展，小广告会慢慢消失。我们总是急于往前走，追求创意和风格，却鲜少去聆听周围那些独特的声音。

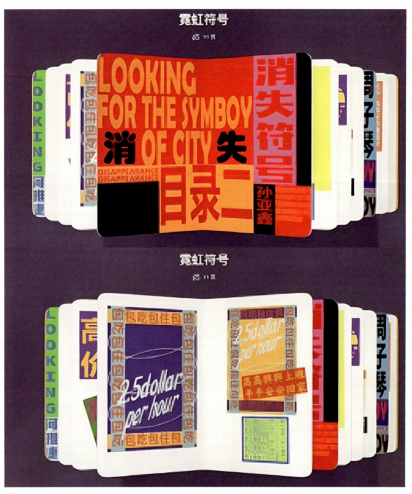

图 5-20 《自我和解——霓虹符号》 视频关键帧

《空丨SPACE》（见图5-21、图5-22）

本作品包含许多对草图内容的构想，意在把心理感受转换为视觉语言。

我在创作期间观看、学习了池田亮司的部分作品，产生了关于"过去""现在"和"未来"的一些想法。人们往往恐惧未知，但"有伤"的人却总想逃离现实，到未知空间去。未知空间充满迷幻色彩，人们不知道所面临的将会是浪漫的邂逅还是密不透风的牢笼。

作品中添加了身体元素，既和现实相关联，又不完全一致。比如说，人们都在自己的舒适圈里，拼命地吸着氧气，直到氧气越来越少，把自己活活憋死；而敢于破圈的人可以看到外面的世界，享受更多的氧气。但是，一千个人眼中有一千个哈姆雷特，所以，我不去定义这个作品，留给观者想象的空间。

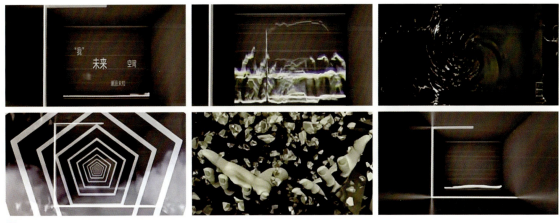

↑ 图5-21 《空丨SPACE》 视频关键帧

↑ 图5-22 《空丨SPACE》 草图

《我的格式化记忆》(见图 5-23)

"在格式化的记忆里,所见的世界和所熟知的世界是不同的,是模糊的。"我将记忆中格式化的图像呈现于现实之中,将"格式化的图片悬挂在格式之上,来感知图像"。

我们生活在大数据时代,生活中经数据化处理的事物无处不在。我们所熟知的世界正在被格式化,我们的记忆也是如此。大数据让我们的生活越来越方便,同时让我们所熟知的世界越来越模糊。

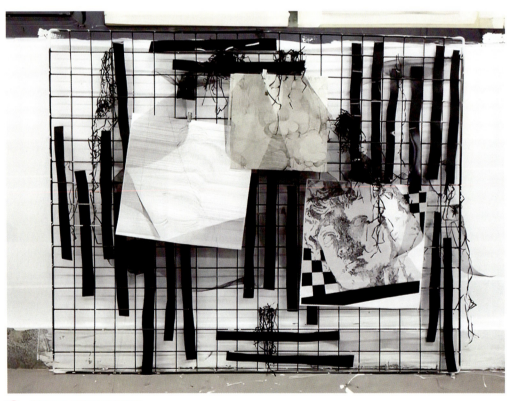

图 5-23 《我的格式化记忆》

《赛博空间》(见图 5-24)

在梦境中,我们真切地拥有视觉、听觉、嗅觉、味觉、触觉,梦境中出现的元素都基于现实记忆,梦境让我们处于一个建立在已知事物上却与现实有出入甚至脱离现实的空间。无数个梦中有无数个自己,这些没有关联的梦境是大脑创造出的具有不同意识的我,还是另一个我的意识以某种方式映射在梦境中?由此我们联想到,我们可能身处一个赛博空间,所谓的真实世界其实是"矩阵"计算机人工智能系统生成的,所有人都生活在虚拟的世界中。当然也可能是每个个体作为主体,创造了不同的意识,生成了不同的空间。

作品从现代社会最重要的组成部分——网络、一部正在充电的手机出发,发出"世界是否只是一段程序,我们是否只是一段代码"的疑问,进入隐藏在真实世界下且控制着这个世界的空间中。空间中充满意识的碎片,中央处理器其实是一个人,在这个赛博空间中,人的思维生成了所谓的真实空间。

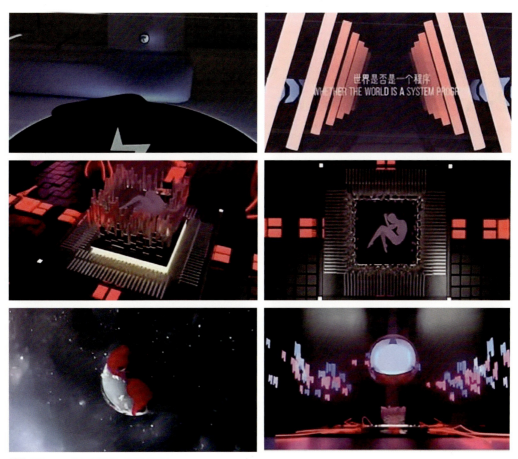

↑ 图 5-24 《赛博空间》 视频关键帧

《生生不息》（见图 5-25）

在宇宙中，可能存在和地球以相同的条件诞生的星球，也可能存在和地球相同的或者具有相同历史的星球，还有可能存在跟人类完全相同的人。在这些不同的星球里，事物的发展会有不同的结果。在我们的星球中已经灭绝的物种，在另一个星球中可能正在进化，生生不息。

↑ 图 5-25 《生生不息》

《迷途》（见图 5-26）

这是一个关于独自回家途中进入住宅楼内的联想，主人公原本可以走入正常的楼道，却陷入错综复杂的充满楼梯、房门的矛盾空间中。

视频展现了主人公进入楼中向下、向上和向前的视角转换，最后主人公发现自己身处一个方盒子中。

↑ 图 5-26 《迷途》视频关键帧

《穷讲究与穷精致》(见图 5-27)

　　本小组从当下常见的"穷讲究""穷精致"现象入手分析问题,发现这些消费观念是不合理的,消费主义对人们的思想进行改造,颠倒了消费与生存的根本关系。我们从中提炼了主题:消费主义的"生活"假象不应该是人生的目标,存在不是为了消费。主画面将生活中常见的物品用条形码代替,表现当今的消费是乏味、单调的,从而引发人们的思考。

图 5-27 《穷讲究与穷精致》

思考题

1. 艺术作品中有哪些常见的情感表达手法?
2. 材料如何表现作品情感?

装置与媒介语言的选择

第三部分　PART 3

③

| 装置艺术 | 第 6 章 |
| 艺术创作与自我的多重关系 | 第 7 章 |

第 6 章
装置艺术

■ **本章教学要求与目标**

学生通过对装置艺术概念及历史的解读,掌握装置艺术的特点与形式及装置艺术于空间、材料中的延展和运用。同时,认识并融合新科技介入下衍生的新媒体装置艺术形式,讨论户外空间的装置艺术与环境的融合,感知沉浸式装置艺术带来的感官体验,进一步学习装置艺术的形式与方法。

■ **本章教学框架**

6.1　什么是装置艺术

"装置艺术"一词从 20 世纪 60 年代流行起来,可归因于许多艺术家和艺术运动。然而,创造大型的、使人身临其境的艺术作品从而改变观众对于空间体验的认知,植根于各种早期的艺术形式和运动。

装置艺术发展的一个重要节点是 20 世纪六七十年代,艺术家开始创造融合了多种材料和感官体验的大型沉浸式环境。这一时期出现了克拉斯·奥尔登堡(见图 6-1)、理查德·塞拉(见图 6-2)和丹·弗莱文(见图 6-3)等关键人物,他们尝试了新的艺术表现形式,挑战了关于艺术和画廊空间的传统观念。这种新的装置艺术形式通常涉及政治和社会,并试图挑战艺术、建筑和日常生活之间的界限。

装置艺术是一种难以被理解的艺术形式,大多数人不知道如何定义它。而装置艺术也因为其无法被定义的性质,而形成了丰富且多样的形式语言。装置艺术是当代艺术的一种类型,涉及在各种空间中创作大型的、沉浸式艺术品,它是对绘画和雕塑等传统艺术形式的回应。传统艺术形式被视为静态的,吸引观众的能力有限。装置艺术家试图通过创造与观众互动并邀请观众参与的艺术来打破艺术与生活之间的界限。装置艺术的发展受到一系列文化和历史因素的影响,包括概念艺术的兴起、新技术的发展及艺术全球化的发展。

今天,装置艺术是一个极具影响力和活力的领域,涵盖广泛的风格、材料和技术。装置艺术家不断突破可能性的界限,创作涉及社会和政治问题的作品,挑战人们对空间和时间的看法,并为人们提供理解和体验周围世界的新方式。

装置艺术可以说是为特定空间而创作的艺术作品,需要观者的参与才能得到充分的欣赏。它可以是任何形式,可以是雕塑、绘画,也可以是表演、建筑。装置艺术有着悠久而丰富的历史,许多著名的艺术家在装置这种媒介中工作。

图 6-1　克拉斯·奥尔登堡(Claes Oldenburg,1929—2022,瑞典公共艺术大师,1950 年毕业于耶鲁大学,1956 年定居美国纽约市,此后 30 年,他创作了许多雕塑、素描、绘画等)

图 6-2　理查德·塞拉(Richard Serra,1938—2024,美国艺术家,以其为特定地点的景观、城市和建筑环境制作的大型雕塑而闻名。理查德·塞拉的雕塑以其材料质量和对观众、作品、场地之间关系的探索而著称。理查德·塞拉从他早期对橡胶、霓虹灯和铅的实验开始,一直致力于激进化雕塑的定义并将其扩展到他的大型钢铁作品中)

马塞尔·杜尚（见图6-4）被认为是装置艺术发展的先驱和关键人物。他通过理论和现成的作品挑战传统的艺术观念和艺术家的角色，奠定了"反艺术"概念的基础。

马塞尔·杜尚的"创意即艺术"理论及其对观众在创作过程中的作用的强调，对装置艺术的发展产生了深远的影响，他认为环境和观众的体验是作品不可或缺的元素。他的影响在许多当代装置艺术家的作品中可见一斑。当代装置艺术家在他的影响下不断突破艺术的界限，挑战传统观念。

他最著名的装置之一是"泉"（见图6-5）。这是一个小便器，他在上面签下笔名，并于1917年提交给一个艺术展。这件作品引起了争议，并挑战了传统的艺术观念。

马塞尔·杜尚另一个值得注意的装置作品是"手提箱里的盒子"（见图6-6），这是一个手提箱中的便携式博物馆。这件作品突出了现成品的概念，这是马塞尔·杜尚作品中的一个关键概念。

马塞尔·杜尚的装置作品经常结合现成的物品和日常生活元素，他对现成品的使用表达了他对艺术定义和价值的质疑。通过他的装置，马塞尔·杜尚邀请观众思考艺术与现实之间的界限，以及艺术作品的构成。

图6-3 丹·弗莱文（Dan Flavin，1933—1996，是一位美国极简主义艺术家，以使用市售荧光灯装置创作雕塑物品和装置而闻名）

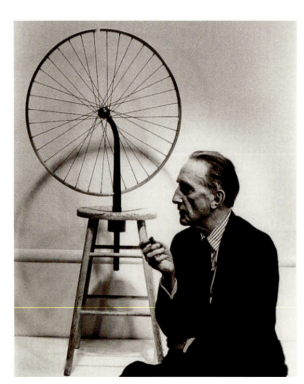

图6-4 马塞尔·杜尚

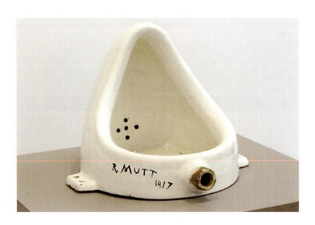

图6-5 《泉》 马塞尔·杜尚

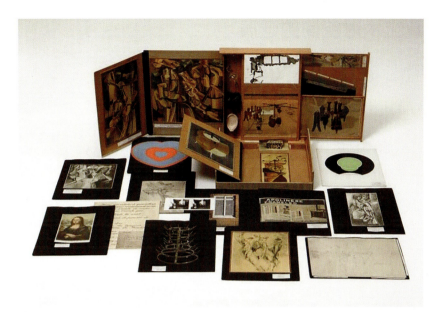

▲ 图 6-6 《手提箱里的盒子》 马塞尔·杜尚

6.2 装置艺术的特点及表现形式

装置艺术是当代艺术的一种形式，涉及创建三维的、特定于场地的艺术品，旨在改变人们对空间的感知。装置艺术的主要特征包括以下几个方面。

空间：装置艺术是专门为特定位置及空间创建的。

纬度：装置艺术通常是三维的，会根据空间的形态建构作品。

感官：装置艺术旨在为观众创造身临其境的体验，将他们包围在艺术品中并改变他们对空间的看法。

材料：装置艺术家经常使用范围广泛的材料，包括现成的物品、自然元素、声音、光线和技术。

互动性：一些装置艺术作品邀请观众参与互动。

时间性：许多装置都是短暂的，仅存在一段有限的时间。

装置艺术也是当代艺术的一种媒介的传达，涉及在特定空间内创作三维的、身临其境的艺术品。它通常涉及各种媒介的组合，包括但不限于雕塑、视频、声音、灯光和表演。

装置艺术的媒介表现包括以下几个方面。

场地特异性：装置艺术是为特定地点创作的，旨在与空间的建筑和环境互动。

身临其境：装置艺术旨在为观众创造一种身临其境的体验，方法是将艺术作品围绕在观众周围，并经常模糊艺术作品与观众周围环境之间的界限。

互动性：许多装置邀请观众通过感官体验进行互动。

概念性：装置艺术通常具有很强的概念性，艺术作品是某种想法或主题的视觉表现。

装置艺术的特点是多样的，反映了装置艺术家探索的风格、媒介和主题的广泛性。许多装置非常注重概念和体验元素，并强调挑战传统材料和技术。

6.3 装置艺术对空间的延展

装置艺术中的空间感可以通过各种技巧来表现，包括尺寸和比例、灯光和材料的使用。艺术家可以操纵空间的物理尺寸，创造或大或小的环境，以唤起观者不同的情绪反应。此外，灯光可用于强调装置的某些方面并营造氛围，而材料的选择会影响空间的感知，例如使用透明或反光材料可以营造深度错觉或改变感知空间。互动性和观众参与也可以在表达空间感方面发挥作用，因为观者的体验可以根据他们在装置中的移动而改变。

1958 年，艺术家艾伦·卡普罗（见图 6-7）谈到了用"环境"来描述他的作品，其中包括创造一个需要被干预的房间，这后来被描述为"表演"。

同年，法国艺术家伊夫·克莱因邀请公众参观巴黎 Iris Clert 画廊空间，展示他的最新作品 The Void（见图 6-8）：地板、天花板和墙壁被漆成白色，全部由蓝色灯光照亮。这些前卫作品已经表现出好玩、参与和移动的特点。装置不像绘画或雕塑那样是独特的艺术品，它通常包含整个房间或建筑空间，并且通常（但不总是）位于画廊或博物馆中。所使用的材料、给定的空间，以及最重要的艺术家的意图塑造了令人难以置信的各种类型的装置。一些艺术家直接在画廊的墙上绘画、拼贴或雕刻，其他人则将视频或其他新媒体整合到作品中。建筑空间本身会永久改变，而更常见的是暂时改变。许多装置还融入了灯光、声音甚至气味、温度。装置艺术可以理解为一种整体的身体体验，一种你走进去并居住的东西。它不仅需要考虑艺术品，还考虑场地本身，以及事物的空间关系。与传统艺术形式相比，它更令人费解，也更不为人所知，因此更有可能以带领人们前往陌生地方的方式给人们带来惊喜或改变人们的视角。

图 6-7 艾伦·卡普罗（Allan Kaprow，1927—2006，美国画家、组合艺术家，也是确立行为艺术概念的先驱。

图 6-8 The Void 伊夫·克莱因

尽管装置艺术看起来与传统艺术在形式上截然不同，但实际上它与19世纪末产生的前卫艺术有着直接的渊源。文艺复兴时期流行起一种充满激情的艺术痴迷，以实现对视觉现实更加令人信服的描绘。从文艺复兴时期到19世纪，大多数艺术创新都是这种视觉写实主义的变体。然而，到19世纪末，视觉艺术领域开始出现一些截然不同的新事物。一些艺术家开始质疑文艺复兴时期的传统，他们不再相信最好的艺术一定是最现实的。这些前卫艺术家开始寻找新的方法和新的潜力。他们觉得文艺复兴时期的名家现实主义已经变得陈旧且过于学术化，失去了令人敬畏或惊奇的力量。前卫艺术家希望在他们的艺术作品中探索思想状态、情感、心理或精神体验、政治抱负、哲学见解，从而重新获得这种力量。他们开始凭直觉认为抽象或其他表达方法能够传达这些尖锐、重要且短暂的真理。前卫的实验者也是天生的局外人和社会叛逆者。他们是逆向投资者，不仅想找到新的艺术创作方式，而且想找到新的生活方式和思考方式。他们是理想主义者、梦想家和远见者，相信比现状更美好的事物是存在的，相信新的生活方式和艺术创作方式可以改变和改善社会。

6.4　装置艺术对材料语言的选择

装置艺术是旨在为观者创造临时或永久环境的艺术形式，通常使用多种材料。装置艺术的可延展性在于它能够结合使用广泛的材料，从传统媒介如油漆、画布和纸张，到非常规材料如声音、光和自然元素。这种多功能性使艺术家能够表达他们的想法并为观者创造独特的体验。不同材料的使用也增加了惊喜元素，挑战观者的感知和期望。总之，装置艺术在材料方面的可扩展性是其关键优势之一，使艺术家能够为观者创造奇幻的体验。

雅尼斯·库奈里斯（见图6-9）是著名的概念艺术家，他被认为是"贫穷艺术"的重要代表人物。1936年雅尼斯·库奈里斯出生于希腊，1956年移居罗马，就读于罗马美术学院。也是在这一时期，他开始进行创作。他的艺术风格可归纳为"贫穷艺术"，这是意大利艺术中强调使用原始和非常规材料的艺术类别。他经

图6-9　雅尼斯·库奈里斯（Jannis Kounellis）

图 6-10 《演绎中国》系列作品 1　雅尼斯·库奈里斯

图 6-11 《演绎中国》系列作品 2　雅尼斯·库奈里斯

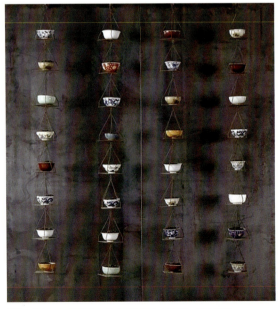

图 6-12 《演绎中国》系列作品 3　雅尼斯·库奈里斯

常将床、活体动物和衣服等日常物品融入他的装置和表演中，以此来质疑物品在艺术中的作用，并挑战艺术与生活之间的界限。他的作品经常涉及流亡、移住主义等主题，他试图创造身临其境的体验，鼓励观者在智力和情感上参与到作品中。

雅尼斯·库奈里斯注重对破旧的日常生活物品在艺术创作中的使用，通过不同的材料进行思维的转换。他将这些无意义的物质从形态及排列上进行解构，减少观者对物质一贯的感官习惯，并将其运用到艺术家的逻辑中，在社会（环境）、历史、文化层面建立联系，从而导致观者产生错觉。他激发观者的思考和体验，赋予某些对象象征性和隐喻性。

雅尼斯·库奈里斯在"演绎中国"系列作品中，大量采用了古老的瓷片、瓷碗、白布、军大衣、灯笼、毛笔、麻布袋等，共创作了 11 副平面装置。他将它们与钢板组成了不同的图案形式和物质关系，既强调材料与材料的对比或对立关系——软与硬、自然与人造、流动与固态、传统与现代，又表现与建构了形式和语言的独特美感——一种交织着戏剧性和诗意性的美感。他把现代与传统、日常与异常的关系理解成一种辩证的视觉哲理。作为一位旅行者，他一直游走于他者文化之间，并与之进行对话，他喜欢吸收和转化那些不能归类的东西。

"演绎中国"是雅尼斯·库奈里斯对中国的实际考察、深入思索和分析的结果，尤其对中国文化深入浅出的演绎，生动地把握了现实、传统、记忆和语境的内在联系（见图 6-10～图 6-12）。他的这些作品集中表达了对中国社会和文化的思索。在对中国的实际考察中，雅尼斯·库奈里斯非常重视在偶然的状态中发现有趣之物，例如他偶然在北京的古玩市场看到瓷片，就立即买下。在他看来，瓷片（物质）本身就是语言和观念。

6.5 新科技的介入

科学技术的介入对装置艺术产生了重大影响。一方面，技术为艺术家提供了新的工具、材料和媒体，使他们能够创作出互动性的、反应灵敏的作品，挑战传统的艺术定义，并以令人兴奋的新方式吸引观者。基于技术的装置艺术包括虚拟和增强现实装置、声音和灯光装置，以及机器人和动力装置。另一方面，科学的发展为艺术家提供了新的探索视角和想法，催生了反映生态学、生物学和物理学等科学主题的作品。科学技术也影响了装置艺术的创作、展示和体验方式，催生了新的艺术表现形式。

TeamLab 是一个日本数字艺术团体，他们使用尖端技术创建交互式装置。他们的作品经常模糊物理空间和数字空间之间的界限，为观者创造身临其境的体验。他们探索自然、时间流逝，以及个人与社会之间的关系等主题。他们的作品遍布世界各地的博物馆、画廊和其他公共场所。

TeamLab 因在他们的艺术中使用尖端技术而得到了广泛赞誉，评论家指出他们的装置是数字和物理元素的无缝集成。该团体专注于创造鼓励观众互动的沉浸式体验，这也被视为创新和前瞻性的创作思维。该团体以其创新和互动的艺术装置而闻名，这些装置模糊了艺术、技术和设计之间的界限。该团体由艺术家、程序员、工程师、建筑师和设计师组成，他们合作创造身临其境、发人深省的艺术作品。

他们对艺术界的贡献包括创作大型装置、挑战艺术传统。他们的作品使用投影仪、LED 灯和互动系统等尖端技术来创造互动和感官环境，以新颖独特的方式吸引观者。

TeamLab Forest 是由 TeamLab 打造的由"捕捉并收集的森林"和"运动森林"组合而成的新型美术馆（见图 6-13）。"捕捉并收集的森林"以"捕捉、观察、放生"为主题，鼓励观者用自己的身体来探索、发现、捕捉，使之对自己捕捉的东西产生兴趣并延伸扩展到全新的"自学空间"。观者可拿着智能手机探索，通过捕捉和观察各种各样的动物，做成属于自己的收集图鉴。"运动森林"是以"用身体来理解世界，立体思考"为主题的，是锻炼空间认知能力的全新"创造性运动空间"。在复杂且立体的空间里，观者可以通过调动自己的感官，全身心地沉浸于互动的世界中。

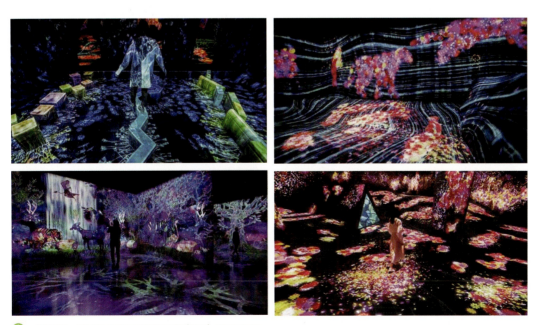

图 6-13 *TeamLab Forest 2020.7.21（Tue）* TeamLab

TeamLab Massless 是一个沉浸式博物馆，由 TeamLab 创作的艺术品组成。人类已经从物质中解放出来，人类的创造物现在超越了物质的传统界限。人体与艺术的界限变得模糊，让身体可以更自如地活动。因此，人类的感知从艺术品本身扩展到环境。TeamLab Massless 是一个由超越物质概念的艺术品创造的世界。在这个世界中，观者的身体和周围环境会变得连续无边界。

科学技术对艺术创作产生了深远的影响，使艺术家能够尝试新的媒介，实现新的创作和发行形式。以下是一些受技术影响的艺术家和作品的例子。

作为一名计算机程序员和艺术家，科里·阿肯吉尔重写了经典视频游戏"Super Mario Bros"的代码（见图 6-14），创造了一个只显示云的版本，这是一个关于技术与文化之间关系的迷人且幽默的冥想空间。

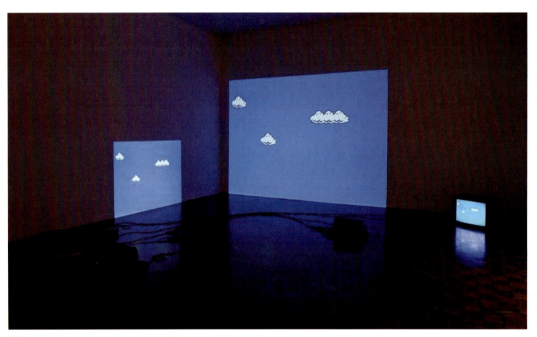

图 6-14　Super Mario Clouds　科里·阿肯吉尔

珍妮·霍尔泽使用 LED 灯投影在建筑物和其他公共场所，展示发人深省的基于文本的作品（见图 6-15）。她的作品探索权力、性别和战争等主题，对技术的使用使她接触到大量观者并在作品中营造出一种即时感。

大卫·霍克尼（见图 6-16）是英国波普艺术运动的先驱，他将 iPad 作为表达创意的新媒介。他使用该设备创作充满活力和趣味的数字绘画，将传统绘画元素与新技术巧妙结合。

Tristan Perich 是一位作曲家和电子音乐家，他使用简单的电子电路创作音乐。他的 1-Bit Symphony（见图 6-17）是一首完全由 1-bit 音频组成的五乐章管弦乐作品，作为嵌入微芯片的 CD 出售。

以上是技术如何影响艺术并让艺术家探索新的表达形式的几个例子。随着技术的不断发展，相信未来我们会看到更多精彩的作品。

图 6-15　*LED Light Projections*　珍妮·霍尔泽

图 6-16　大卫·霍克尼及其作品

图 6-17　*1-Bit Symphony*　Tristan Perich

6.6 装置艺术与自然

装置艺术是为特定地点创作的当代艺术形式,通常位于博物馆或画廊等室内空间,但也可以在公园、花园或广场等室外空间进行创作。室外空间为装置艺术家提供了独特的挑战和机遇,例如受风、雨、阳光等自然元素的影响,以及可与周围环境融合。装置艺术与室外空间之间是一种互动和整合的关系,作品的设计通常与安装地点的特征相关。这在艺术品、环境和观者之间创造了一种动态的、不断变化的关系,使户外装置艺术成为一种独特且令人兴奋的当代艺术形式。

户外空间为装置提供了独特而充满活力的环境,因为自然元素和周围的建筑可以与作品互动并增强作品的表现力。户外装置可以是临时的或永久的,包括雕塑、声音装置、灯光装置、互动装置等。

克拉斯·奥尔登堡是一位出生于瑞典的美国流行艺术家,因雕塑和装置而闻名。他的雕塑和装置以开玩笑的方式重新诠释了日常物品。克拉斯·奥尔登堡的艺术被认为对20世纪五六十年代的波普艺术运动作出了重大贡献,该运动通过结合流行文化和商业意象来挑战传统艺术形式。

以下是克拉斯·奥尔登堡的一些重要作品。

Soft Toilet(1962年)是一件模仿公共厕所的柔软橡胶雕塑,象征现代城市生活的严酷(见图6-18)。

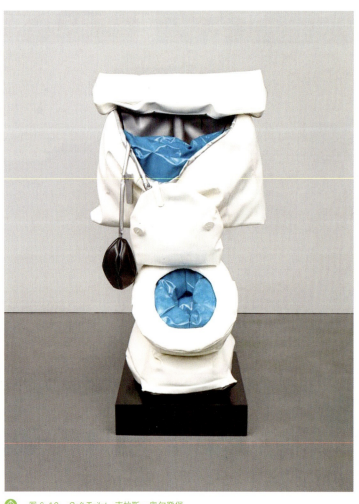

图6-18 *Soft Toilet* 克拉斯·奥尔登堡

Clothespin（1976 年）是一个巨大的金属衣夹（见图 6-19），克拉斯·奥尔登堡将普通家居用品变成巨大的公共雕塑。

　　Typewriter Eraser, Scale X（1999 年）是一件雕塑（见图 6-20），克拉斯·奥尔登堡将人们熟悉的办公工具放大，创造了这样一个充满荒谬意味的艺术作品。

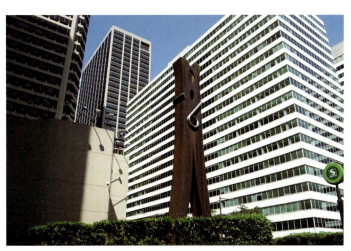

↑ 图 6-19　*Clothespin*　克拉斯·奥尔登堡

↑ 图 6-20　*Typewriter Eraser, Scale X*　克拉斯·奥尔登堡

克拉斯·奥尔登堡对艺术界的影响再怎么强调都不为过。他对传统雕塑不拘一格的态度和他在作品中注入趣味的能力激发了无数艺术家的灵感。通过他的艺术，克拉斯·奥尔登堡引导观者以新的眼光重新思考他们的日常经历和周围的世界。

詹姆斯·特瑞尔也是一位美国艺术家（见图6-21），因感性装置和基于光的作品而闻名。他被认为是艺术光与空间运动发展的领军人物，该运动探索光与空间作为艺术表达媒介的用途。

詹姆斯·特瑞尔的作品往往关注光与色的感性效果，并挑战观者对空间、时间和现实的感知。他创造了无数装置，包括 *Skyspaces* 系列，这些屋顶空间在天花板上开有小孔，勾勒出天空，为观者创造不断变化的感知体验。（见图6-22）

詹姆斯·特瑞尔的作品受到艺术界和公众的高度评价，曾在世界各地的主要博物馆和画廊展出，包括纽约现代艺术博物馆、毕尔巴鄂古根海姆博物馆和洛杉矶郡立艺术博物馆。

总的来说，詹姆斯·特瑞尔因其对光线的创新使用及他为观众创造身临其境和发人深省的体验的能力而受到赞誉。他获得过无数奖项和荣誉，被认为是当今感性艺术领域最重要的艺术家之一。

图6-21 詹姆斯·特瑞尔（James Turrell，1943— ，美国当代艺术家，他擅长以空间和光线为创作素材）

图6-22 *Skyspace Espíritu de Luz* 詹姆斯·特瑞尔

6.7 装置艺术的沉浸式体验及实验性

装置艺术是最强大、最具沉浸感的一种艺术形式。与绘画和雕塑等传统艺术形式相比，装置艺术旨在填满整个房间甚至整个画廊空间。作为 20 世纪 60 年代真正的艺术运动，装置艺术已成为当代艺术实践中最受欢迎和最广泛的流派之一，许多艺术家采用越来越冒险和有趣的方式来改变观者在画廊的体验。

许多艺术家为特定空间量身定制装置艺术作品，将空间变成一个全新的舞台。脚手架、假墙、镜子甚至整个游乐场都属于艺术空间，而灯光和音响在空间中也很常见。可以与观者互动是装置艺术作品的一个重要特征：游客被鼓励爬到巨大的塔下，挤过巨大的蘑菇，或者用身体的动作触发传感器。数字技术的发展无疑增强了装置艺术作品的互动性，为艺术家提供了前所未有的创作可能性。

装置艺术在 20 世纪 60 年代初作为一种艺术运动兴起，但可以溯源到 20 世纪初。1923 年，俄罗斯构成主义者 El Lissitsky 首次探索了绘画与建筑之间的相互作用，他著名的作品 *Proun Room* 是二维和三维几何碎片在空间中相互作用的地方（见图 6-23）。10 年后，德国达达主义艺术家 Kurt Schwitters 开始制作他正在进行的名为 *Merzbau* 的系列建筑，他于 1933 年使用组装的木板，这些木板似乎从墙壁向外生长。法国超现实主义和达达主义艺术家马塞尔·杜尚丁 1942 年创作作品 *Mile of String*，他也是第一个用复杂的网络填充画廊空间，从而尝试有趣地浏览画廊空间的人。

图 6-23 *Proun Room* El Lissitsky

装置艺术一直是当代艺术实践的支柱，而且比以往任何时候都更加多样化且具有实验性，装置艺术领域诞生了一些艺术史上最具革命性和影响力的作品。

1961年美国艺术家艾伦·卡普罗打造的院子标志着艺术史进入一个新纪元。他用黑色橡胶汽车轮胎和防水油布包裹的表格填满了纽约玛莎·杰克逊画廊的室外后院，然后邀请愿意参加者在这个巨大的游乐场中像孩子一样攀爬、跳跃和嬉戏。他标志性的装置艺术作品为游客开启了全新的感官体验，让他们以前所未有的方式接触艺术（见图6-24、图6-25）。除了探索空间中实体和抽象的概念，艾伦·卡普罗还将"即兴创作"和"群体参与"带入他的艺术，使其作品更接近日常生活，正如他解释的那样："生活比艺术有趣得多。艺术与生活之间的界限应该尽可能地保持流动，甚至是模糊不清。"

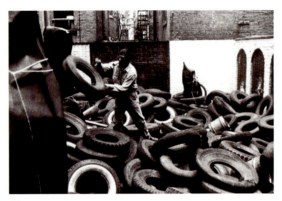

图6-24 《庭院》1 艾伦·卡普罗

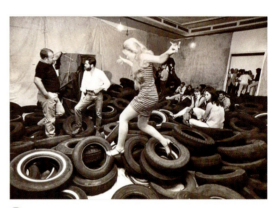

图6-25 《庭院》2 艾伦·卡普罗

德国雕塑家约瑟夫·博伊斯在他去世前一年创作了"20世纪末"（见图6-26）这个作品。31块巨大的玄武岩岩石散落在地板上，每块都有其独特的历史感、重量和特征。在每块岩石中，约瑟夫·博伊斯都钻了一个圆柱形的洞，他在里面塞满了黏土和毛毡。然后，他打磨并重新连接钻掉的碎片，只在每一块上留下他艺术干预的一点痕迹。在这一过程中，他将"旧与新""自然与人为""差异与重复"融合在一起。约瑟夫·博伊斯评论道："这是20世纪的末尾。这是旧世界，我在上面盖上了新世界的印记。"

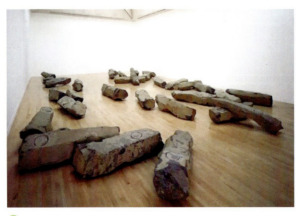

图6-26 《20世纪末》 约瑟夫·博伊斯

英国艺术家科妮莉亚·帕克于 1991 年创作的"冷暗物质：爆炸视图"（见图 6-27）是近代最引人注目、最令人难忘的装置艺术作品之一。为了创作这件作品，科妮莉亚·帕克在一个旧棚子里堆满了旧玩具和工具等垃圾，后来棚子被炸毁，她将所有留下的碎片收集起来，悬挂在半空中。标题中的"冷暗物质"具有哥特式的神秘感，即科妮莉亚·帕克所说的"宇宙中尚未被测量的物质"。

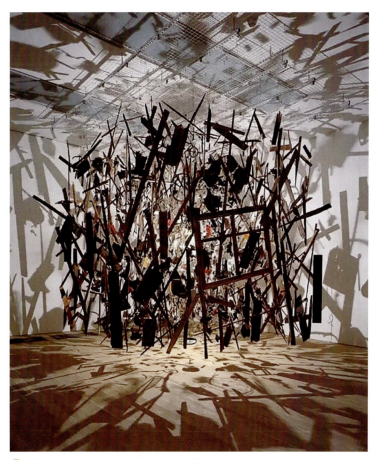

图 6-27 《冷暗物质：爆炸视图》 科妮莉亚·帕克

达明·赫斯特于 1992 年设计的"药房"（见图 6-28）旨在模仿老式药房凉爽的临床氛围，在朴素的白色背景下摆放着大量药包、瓶子和医疗器械。但他的装置艺术作品过于几何化，秩序井然而不真实，盒子和包装被排列成整齐的网格系统，展现出极简主义艺术干净、纯粹的特征。他将药包排列成具有明亮色彩的重复图案，突出药品的诱人本质，使它们具有糖果般的吸引力。这一装置突显了现代人对医学的痴迷，现代人将医学作为一种延长预期寿命的工具，达明·赫斯特所解释道："我们都会死，所以医药公司提供的服务并非完美无缺的——你的身体会让你失望，但人们愿意相信某种永生。"

比利时艺术家卡斯滕·霍勒的作品"蘑菇屋"（见图 6-29）充满了童话般的神秘色彩，是一场感官盛宴。卡斯滕·霍勒特意选择了红白相间的木耳真菌，因为它们具有精神活性，他夸大了它们的大小、颜色和质地，以放大它们的戏剧性影响。卡斯滕·霍勒将蘑菇倒挂在天花板上，迫使游客挤压并躲避它们，他将这种装置艺术变成一种互动体验，使观者沉浸其中。卡斯滕·霍勒将这些蘑菇的变革力量比作观看艺术作品并与之互动的行为，认为两者都可以引发同样的转变思维的体验，即创造性思维的核心是想象力的觉醒。

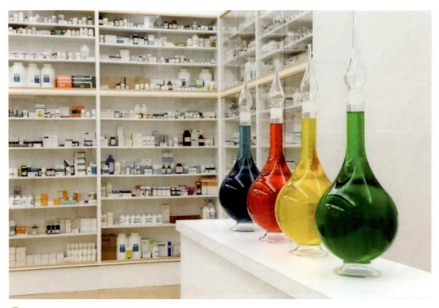

图 6-28 《药房》 达明·赫斯特

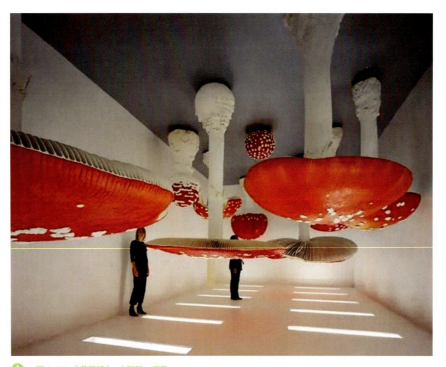

图 6-29 《蘑菇屋》 卡斯滕·霍勒

丹麦籍冰岛艺术家奥拉维尔·埃利亚松于 2003 年为泰特现代美术馆的涡轮机大厅设计了令人印象深刻的装置艺术作品 The Weather Project（见图 6-30），重现巨大的太阳从细雾中出现的效果。他的人造太阳周围的低频灯让太阳的金色光芒主宰着空间，将周围物体的颜色变为金色和黑色构成的神奇阴影。作为幻觉大师，奥拉维尔·埃利亚松用半圆形的光线制作了他的发光球体，天花板上的镜面面板反射了完整的圆圈，使太阳的上半部分具有类似真实太阳的朦胧效果。这些镜面面板一直延伸到整个天花板，让观者的倒影仿佛飘浮在他们头顶的天空中，给观者一种在太空中失重盘旋的感觉。

英裔印度雕塑家安尼施·卡普尔于 2007 年创作的 Svayambh（见图 6-31）被艺术评论家阿德里安·塞尔形容为"一团糟"。这一作品由 30 吨软蜡和颜料制成，一列火车在博物馆原始拱门之间专门设计的轨道上来回缓慢移动（安尼施·卡普尔为不同的机构设计制作了多个版本），留下了令人难以置信的凌乱的痕迹、黏糊糊的东西。安尼施·卡普尔的装置艺术"火车"有 10 米长，通过纹理、气味、颜色在多个层面刺激观者的感官。在他这幅作品和许多其他作品中展现的独特的原始红色阴影似乎与最基本甚至最根本的人类本能有关。

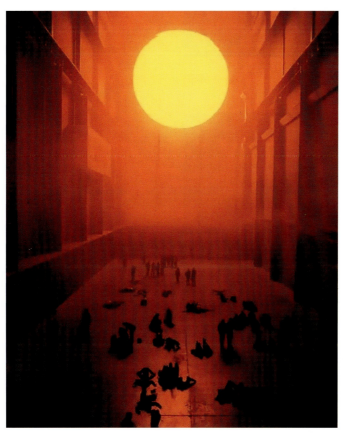

图 6-30　*The Weather Project*　奥拉维尔·埃利亚松

图 6-31　*Svayambh*　安尼施·卡普尔

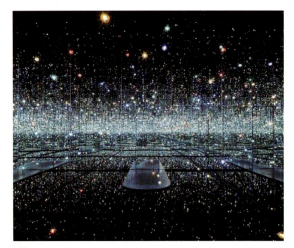

图 6-32　*Infinity Mirrored Room—The Souls of Millions of Light Years Away*　草间弥生

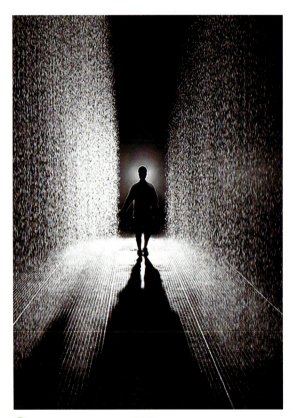

图 6-33　*Rain Room*　兰登国际

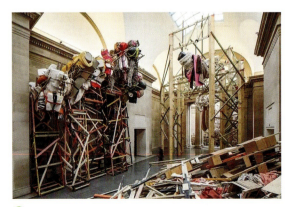

图 6-34　《码头》　菲利达·巴洛

日本艺术家草间弥生的 *Infinity Mirrored Room—The Souls of Millions of Light Years Away*（2013年）是众多沉浸式 *Infinity Rooms* 之一（见图6-32），吸引了世界各地的观者。草间弥生在一个封闭的小空间的墙壁、天花板和地板周围安装镜面面板，用彩色灯光或物体的微小网络填充它，这些灯光或物体在房间周围折射，创造出无穷无尽的空间效果。进入空间的访客沿着带镜子的人行道行走，会看到自己的棱镜反射散布在房间各处，周围环绕着彩色灯光。观者像进入了一个充满星星的宇宙或融入数字的高速公路，这种无限房间的体验是无与伦比的。

兰登国际著名的装置作品 *Rain Room*（2013年）简洁地将艺术与科技融为一体（见图6-33）。游客可以穿过滂沱的雨水，但仍奇迹般地保持干燥，因为传感器检测到他们的动作并使雨水在他们周围停止。这个看似简单的想法实际上包含艺术和观者自然共生的理念，因为装置只有通过身体接触才能活跃起来。兰登国际的艺术家还建议人们与周围景观建立积极的互惠互利的关系，而不是为了个人的短期利益而利用它。*Rain Room* 的第一个永久装置是为世界各地的临时画廊空间设计的。

菲利达·巴洛在2014年为泰特现代美术馆制作"码头"（见图6-34），碎片被随意组合并钉在一起，悬挂在房间周围。成堆的废木头也被钉在一起，形成了看起来十分脆弱的脚手架，上面用彩色胶带捆扎着颜色鲜艳的织物、旧垃圾袋和废弃的衣服。这样乱七八糟的安排有一些荒谬可笑但也很吸引人，表达了从无到有构建事物的愿望。但更重要的是，这一作品中包含的紧迫感和流动性似乎反映了人们生活在当代城市环境中的焦虑感。

6.8 总结

装置艺术自诞生以来一直是当代艺术最重要的分支之一。随着技术的进步，越来越多的艺术家开始关注交互式数字装置，这为装置艺术及其与当今社会的关联性打开了全新的可能性之门。

今天的装置艺术应该在艺术史叙事中得到理解。广大艺术家在 20 世纪中叶开始涉足装置艺术，并逐渐意识到所有的传统艺术形式，包括前卫时期的艺术形式，都已被淘汰。许多装置艺术家都谈到想要制作一些不熟悉的、令人不安和惊讶的东西，他们还希望模糊艺术与生活之间的界限。换句话说，他们想要撼动艺术，更新它，让它再次变得强大和出人意料。

从文艺复兴时期到现在的艺术家都希望创作出影响深远的、打动人且引人深思的作品，并以美感或深刻的思想取悦人。装置艺术允许艺术家考虑美学和哲学问题，但需要以新的方式将艺术家从常规期望中解放出来。

装置艺术也将艺术家从艺术市场的典型限制中解放出来，因为大多数装置艺术作品都难以出售或收藏。因此，艺术家不太担心他们艺术作品的价格，而是专注于他们正在创造的意义和体验。这使他们能够再次回归艺术的根源——启发、改造并重新思考人类的现况。

思考题

1. 装置艺术中的时空观念如何影响观者的体验？
2. 如何创新表现形式和互动体验？

第 7 章
艺术创作与自我的多重关系

■ **本章教学要求与目标**

学生通过剖析装置艺术家的创作分析与作品阐述，了解他们的作品与自我情感、环境、经历的关系，学会表达自我情感、传递自我观念，更好地掌握多媒体语言并了解近年来装置艺术的新形式。学生对思维与形式、形式与媒介的关系进行探讨与转化，对其创作出具有强烈而准确自我表达意识的装置艺术作品至关重要。

■ **本章教学框架**

装置艺术本身超越了审美的偏好，因为它通常使用现成的材料，并直接输出观念。它既需要观者的批判性思考，又能激发其他艺术家的创作灵感。它在艺术家和观者之间建立了有意义的联系。在艺术史上，观念艺术出现相对较晚，但这并不影响它在艺术界的重要性和权威性。装置艺术同样是一种体验，是现代社会必不可少的交流媒介。

7.1 艺术创作与自我的关系

1. 艺术创作形式与自我思维的关系

艺术创作中形式语言与思维观念的关系是复杂的、多方面的。形式语言是指艺术作品的视觉或听觉元素，如构图、颜色、线条、形式和纹理；而思维观念是指艺术家试图通过作品传达的思想、情感和意义。在很多情况下，艺术作品的形式语言与它所表达的思维观念密切相关。形式元素能象征或唤起某些想法、情感或经验，作品的整体形式能反映或增强其潜在意义。同时，作品的形式语言也可以挑战或颠覆其所代表的思维观念，创造新的视角。归根结底，形式语言与艺术创作中的思维观念之间的关系是动态的、不断变化的，受艺术家的意图、个人视野和文化背景的影响。

在艺术创作中，思维观念与形式语言的关系是指艺术家要表达的思想观念与用来传达这些思想观念的具体视觉、文学或音乐元素之间的联系。概念是艺术家想要传达的信息或意义，而形式语言是艺术家传达它的媒介。形式语言的选择会影响和塑造概念，反之亦然。有效的艺术作品通常会在概念和形式之间取得平衡，并使用后者有效地传达前者。

约瑟夫·博伊斯（见图7-1）是一位实践各种艺术形式的德国艺术家。他的艺术哲学是将社会雕塑作为综合艺术作品和"扩展艺术的定义"，这意味着他的艺术作品会使用或尝试使用所有艺术形式。他因对材料的创新使用和关于社会雕塑的想法而闻名，他提出每个人都是艺术家，都有塑造社会的潜力。他的作品经常使用他发现的物品和有机材料，如毛毡、油脂等，旨在挑战传统的艺术观念和艺术家的角色。1963年，约瑟夫·博伊斯创作了著名的作品《油脂椅》，在一把木头椅子上堆满了油脂，并在其中加上一支温度计。这件作品是对生命拯救和治疗的隐喻，椅子是人体结构和秩序的象征，而油脂意味着疗伤，它是可以随温度发生变化的一种混沌物质。约瑟夫·博伊斯用这些材料营造了一种脆弱的气氛。（见图7-2）

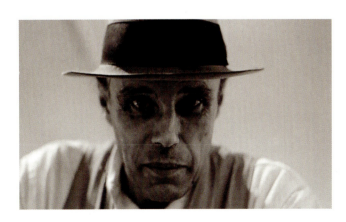

 图7-1 约瑟夫·博伊斯（1921—1986，德国艺术家，他以装置艺术和行为艺术为主要创作形式，是"行为艺术""社会雕塑"等概念的创始人）

他试图扩大艺术的定义，将社会、政治和文化元素及绘画和雕塑等传统媒介包括在内。约瑟夫·博伊斯的作品通常涉及表演、装置和雕塑，这反映了他对艺术及其在社会中的作用的信念。在约瑟夫·博伊斯的作品中，他试图引起人们对重要社会和政治问题的关注，并鼓励观者批判性地思考他们周围的世界。

2. 艺术创作中个人情感的表达

艺术创作中材料与个人情感的关系是复杂的、多方面的：一方面，艺术家使用的材料可以唤起情感并塑造艺术作品的最终结果；另一方面，个人的情感和经历会影响材料的选择和艺术过程本身。二者之间可以相互作用，从而产生深刻的具有个人意义的艺术作品。归根结底，艺术创作中材料与个人情感之间的关系对每个艺术家来说都是独一无二的，并且在同一个艺术家的不同作品之间可能会有很大差异。

艺术创作的形式和材料可以极大地影响艺术家和观者的情感。艺术家所选择的媒介、构图和风格可以唤起特定的情感并营造特定的氛围或情绪。个人经历、记忆和感受也会影响艺术家的创作过程并影响作品的最终结果。此外，观者对艺术作品的解读和感知会受到他们自己的情绪和经历的影响，从而与艺术作品产生独特的情感联系。总的来说，艺术创作中形式与材料、个人情感之间的关系是复杂的、动态的。

盐田千春（见图7-3）是一位日本装置艺术家，因创作大型沉浸式装置而闻名，这些装置融合了线、钥匙和个人物品等元素，探索记忆、身份和时间流逝的主题。她的作品常常令人难以忘怀，富有诗意且发人深省，并因其能够唤起观者的情感反应而受到赞誉。她对材料和空间的运用创造了一种既特殊又普遍的独特视觉语言，她被认为是当代最重要的艺术家之一。

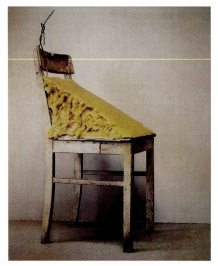

图7-2 《油脂椅》1963 约瑟夫·博伊斯

图7-3 盐田千春（日本女艺术家，1972年出生于大阪，工作、生活在柏林。1996年从京都精华大学油画系毕业以后，她搬到德国，师从Marina Abramovic。她的作品有装置、行为、录像等形式）

盐田千春的作品经常涉及使用日常材料，如衣服、钥匙、鞋子，她用这些材料创作大型装置，探索记忆、失落和时间流逝的主题。她使用的材料具有个人意义并能唤起情感反应，而将它们编织在一起的行为创造了构成一个人生活的情感和体验网络的视觉表现。盐田千春使用这些材料，旨在将自己的经历和情感与观者的经历和情感联系起来，培养一种共同的人性意识，并创造一种身临其境且具有情感影响力的艺术体验。

2015年，她代表日本参加威尼斯双年展，由神奈川艺术基金会的Hitoshi Nakano策展，参展作品为"手中的钥匙"，这件作品指向的记忆来自组成的材料本身——从世界各地成千上万的人们手中收集的钥匙。每一把钥匙都包含日常使用时的记忆，如同保存记忆的法宝一样悬挂在游客的头上。

"手中的钥匙"（见图7-4～图7-6）这件作品以一个充满红线的空间为表达形式，红线上挂着钥匙。这件作品被广泛解读为象征着记忆、联系和时间的流逝，因为钥匙唤起了一种解锁记忆和个人经历的感觉。线的使用创造了一种纠结和困惑的感觉，而钥匙则提供了一种希望和决心的感觉。许多人将"手中的钥匙"视为一部充满力量和情感的作品，生活与记忆也被红色的丝线在一个全新的空间内联结。盐田千春认为，钥匙是非常重要而又为人所熟知的物品，它们激发了我们探索未知世界的灵感。

⬆ 图7-4 《手中的钥匙》（局部）盐田千春

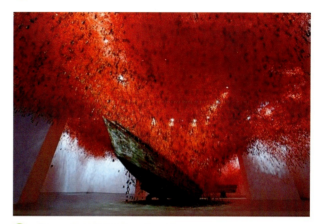

⬆ 图7-5 《手中的钥匙》1 盐田千春

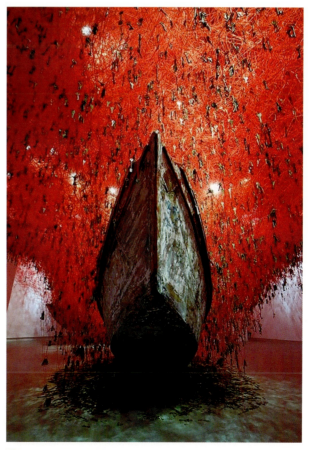

⬆ 图7-6 《手中的钥匙》2 盐田千春

个人成长经历可以极大地影响艺术创作，因为它们为艺术家的作品提供了独特的视角和情感深度。通过生活经历，艺术家可以更好地了解自己和周围的世界，从而在艺术作品中表达见解和情感。个人的奋斗和胜利经历也可以激发艺术家作品的主题，并为他们的创意输出增加一定的真实感。个人成长经历可以帮助艺术家发展自己独特的声音和风格，使他们的艺术作品更加个性化和有意义。

盐田千春从她的个人经历中汲取灵感进行创作。她通过使用一些看似普通的物品与观者建立强烈的情感联系，邀请他们反思自己的经历和记忆。她的作品旨在为未说出口的事物发声，并创造一个供沉思的空间。

3. 社会环境对艺术创作的影响

艺术家的作品与其生活的社会环境之间的关系是复杂和多方面的。艺术家所处的社会环境会影响他们的情绪状态，进而影响他们的艺术创作。此外，艺术家的社会和文化背景可以塑造他们的信仰、价值观，这些通常反映在他们的作品中。同时，艺术家的作品也可以影响周围的环境，影响舆论和促进社会变革。因此，艺术家与其所处社会环境之间的关系是动态和持续的，它们相互影响。

玛丽娜·阿布拉莫维奇的作品探索了人体艺术、耐力艺术和女性主义艺术，表演者与观者之间的关系，身体的极限，以及心灵的可能性。她通过引入观者，开创了一种新的身份概念，专注于"面对身体的疼痛，血液和身体限制"。14岁时，玛丽娜·阿布拉莫维奇因父亲的艺术家朋友首次接触抽象艺术，从此摆脱传统绘画，不久体悟到各种素材包括身体都可变成艺术。她认识到，当一个艺术家代表有无穷尽的自由，"尤其对出身于毫无自由的家庭的人来说，那是种难以置信的自由敞开感"。玛丽娜·阿布拉莫维奇自此迈向行为艺术家之路，1975年开始创作"节奏0"系列（见图7-7～图7-9）。作品中，她任观者将72种物品放在身上，结果观者渐渐使用暴力。事后，不少观者深感抱歉，不知自己为何那样做，玛丽娜·阿布拉莫维奇则说，她是将恐惧展示给观者，并将自己从恐惧中解放出来——"我变成观者的镜子，如果我做得到，他们也行"。

图 7-7 《节奏0》 玛丽娜·阿布拉莫维奇

图 7-8 《节奏1》 玛丽娜·阿布拉莫维奇

图 7-9 《节奏2》 玛丽娜·阿布拉莫维奇

1976年，玛丽娜·阿布拉莫维奇搬到阿姆斯特丹后，遇到了西德表演艺术家乌雷。他们在那一年开始共同生活和表演。当玛丽娜·阿布拉莫维奇和乌雷开始合作时，他们探索的主要概念是自我和艺术身份。他们创造了"关系作品"，其特点是不断的运动、变化，以及"艺术至关重要"，这是他们长达10年的有影响力的合作工作的开始。许多表演者都对玛丽娜·阿布拉莫维奇和乌雷的艺术作品感兴趣。因此，他们决定组建一个名为"他者"的集体，并称自己为"他人"的一部分。他们穿着和表现得像双胞胎，并建立了完全信任的关系。当他们定义这种幻象身份时，他们的个人身份变得不那么容易接近（见图 7-10）。在对幻影艺术身份的分析中，艺术家能够更深入地理解表演者，因为对幻影艺术身份的分析揭示了一种"让艺术自制可供自我审视"的方式。

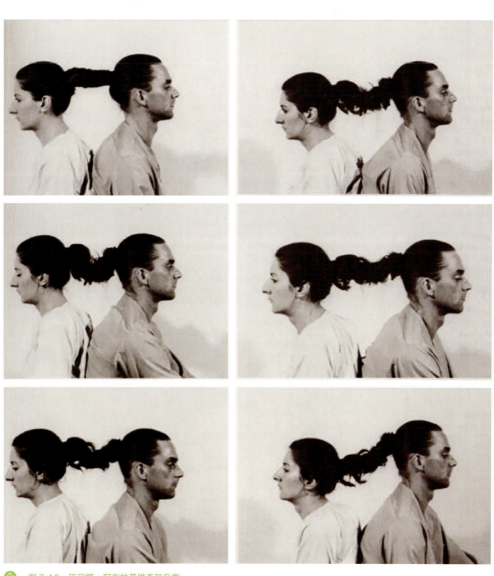

图 7-10 玛丽娜·阿布拉莫维奇和乌雷

1997年，玛丽娜·阿布拉莫维奇以电影《巴尔干·巴洛克》（见图7-11）获威尼斯双年展金狮奖。在该作品中，她不停刷洗2000根血淋淋的牛骨，背后播放访问军人父母的影像，展现战争对人的心理的伤害。

玛丽娜·阿布拉莫维奇的一生仿佛是个超越疼痛的寓言：以个人身体为载具（她从小就承受来自家族、战乱的疼痛），并由此洞悉疼痛产生的源头。她在创作中受到肉体疼痛，是为了让观者发现并释放自己的精神疼痛，最终实现彼此的超越。正如她所说："疼痛仿佛是一道我走过的墙，而我到达了墙的另一端"。

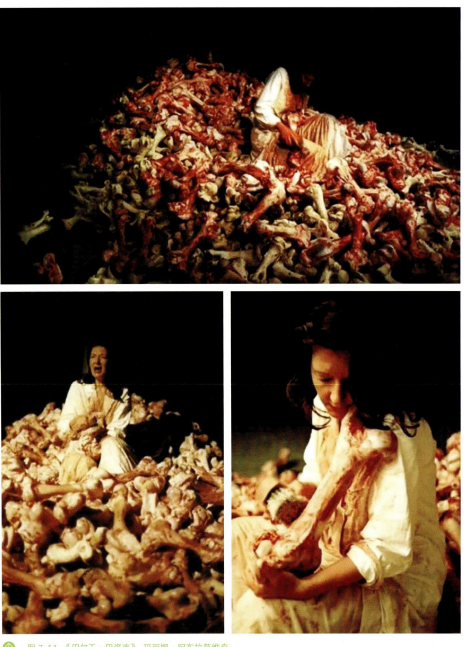

图7-11 《巴尔干·巴洛克》 玛丽娜·阿布拉莫维奇

4. 思维与形式的关系——思维具象化的延伸

艺术创作和思维观念是相互关联的，往往也相互影响。一方面，艺术创作需要批判性思维和将想法概念化的能力。艺术家必须考虑他们想要传达的意义、他们想要使用的材料，以及他们将采用的技术，从而将他们的愿景变为现实。另一方面，思维观念可以激发艺术创作灵感，使艺术领域产生新的观念和视角。二者之间的关系复杂且具有周期性，它们相互影响。而准确的形式语言与合适的材料，能清晰地传递作品的能量，而这种能量通过众人的解读可以形成新的思维与信息，作者恰恰希望通过转化后的信息完成自我作品的闭环。一件准确的作品往往在思维与形式上是统一的，或者说作品是思维的具象化表达。这种表达被观者的感官接收，而得出的结果则可能与作品相悖，但恰恰是这种不同的结果才会形成思辨，思辨才是艺术家或设计师社会功能的延伸。

中国策展人冯博一先生如此描述徐冰先生的作品："徐冰的作品中孕育着一对根本矛盾——艺术家对自身所处的世界形态的批判性思考，与他用于呈现这种思考的多样化而细致的方法之间的矛盾。他的作品并不基于孤立的想法，因而不是严格概念化的；不追求形式上的完美，因此也不是全然视觉化的。徐冰是另一种存在——作为艺术家，他的作品是其思想的具象化，而其思想则由他所身居的这个不断变化的世界塑形。正如他所言，'你生活在哪儿，就面对哪儿的问题，有问题就有艺术'。"

徐冰是中国当代艺术家，其作品经常探讨身份、文化传承和语言等主题。他以对材料的创造性使用和娴熟的书法而闻名。徐冰最著名的作品之一是"天书"（见图 7-12），这是一件大型的印刷书籍和卷轴装置，看似充满汉字，但仔细观察会发现那些都是无意义的虚构文字。这项工作挑战了语言的权威和书面文字的力量。

↑ 图 7-12 《天书》 徐冰

徐冰的另一件著名作品是"烟草计划"（见图7-13），这是一系列由香烟和树叶等烟草产品制成的雕塑和装置。这件作品探讨了烟草业对中国和世界在文化和经济方面的影响。总的来说，徐冰的作品发人深省，经常利用意想不到的材料和技术来探索复杂的问题。

徐冰在艺术创作中采用了一系列方法和技巧，如解构语言、改造日常物品、创造新的符号和交流系统。他还经常使用自己发现的材料，如被丢弃的物品。徐冰的艺术思想强调实验性、好奇心和开放性。他认为艺术应该探索不同的形式，艺术家应该不断突破媒介的界限。徐冰的艺术实践深入探讨了语言的力量和可能性。同样，徐冰也通过作品证明了在艺术创作中思想与方法的关系。

图7-13 《烟草计划》 徐冰

7.2 艺术创作中装置艺术的多媒介融合及形式表达

1. 在艺术创作中使用多媒介语言的优点

增强表达：多媒介语言允许艺术家使用各种媒介表达他们的想法，如文本、图像、音频和视频，这可以为观者创造更丰富的体验。

增加可访问性：多媒介语言使艺术家能够接触到更广泛的观者群体，因为它允许使用更易于访问和包容的交流形式。

改进协作：多媒介语言使艺术家更容易相互协作，因为他们可以跨越不同的媒体平台共享和整合他们的作品。

增强创造力：多媒介语言提供了新的工具和技术，艺术家可以使用这些工具和技术来探索他们的创意并突破传统艺术表达的界限。

总的来说，多媒介语言在艺术创作中的应用拓展了艺术家的创作可能性范围，为他们提供了一种新的表达思想和与观者联系的方式。

2. 艺术创作中的多媒介融合

装置艺术自诞生以来发生了重大变化。最早的装置涉及占据整个建筑物的大型户外工程和废弃工厂。这些复杂的装置今天仍然存在，装置艺术也已经扩展到包括更抽象和概念性的创作方法，以及范围广泛的新媒体和数字技术。

一些艺术家继续从事有意针对特定地点的大型项目，他们在设计时考虑了特定的位置或空间。例如，在1999—2001年，克里斯托·弗拉基米罗夫·贾瓦契夫在科罗拉多州的一个山谷上设计了一座巨大的织物雕塑（见图7-14）；1995年，他用闪闪发光的半透明织物包裹了国会大厦（见图7-15）。其他艺术家更感兴趣的是，他可以在各种地点和环境中展示有影响而不失意义的装置。

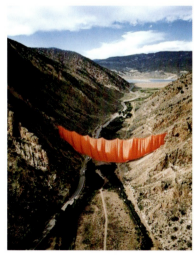

↑ 图7-14 山谷上巨大的织物雕塑 克里斯托·弗拉基米罗夫·贾瓦契夫

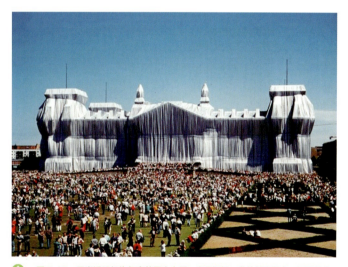

↑ 图7-15 用半透明织物包裹的国会大厦 克里斯托·弗拉基米罗夫·贾瓦契夫

当今装置艺术最激动人心的创作方向之一是使用数字技术创造身临其境的环境和互动体验。拉斐尔·洛扎诺-亨默（见图 7-16）开创了这种方法，其作品涉及大规模的光和声音（见图 7-17）。这类装置为观者提供了新奇的体验，甚至让他们成为艺术品的一部分。装置艺术作为一种日益流行的当代创意形式有着令人兴奋的未来。

图 7-16　拉斐尔·洛扎诺-亨默（Rafael Lozano-Hemmer，1967 年出生于墨西哥，是一位艺术家）

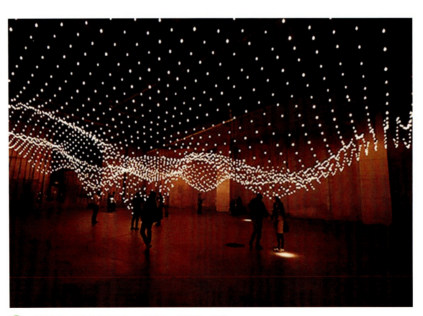

图 7-17　*Pulse Topology*　拉斐尔·洛扎诺-亨默

3. 艺术创作中选择多媒介进行主观意识的表达

艺术创作可以定义为通过想象力、技能创造作品或将想法变为现实的过程。这个过程可能涉及绘画、音乐、文学或表演等各种媒介的使用，并可能受到文化、社会和个人因素的影响。最终结果是艺术家主观意识的独特表达，通常意在唤起观者的情感或引发他们的思考。

罗伯特·劳森伯格是波普艺术发展的关键人物，被认为是后现代艺术运动的先驱。尤其是他使用现成物品并将其融入自己的作品中，模糊了绘画和雕塑之间的界限。他还是在作品中使用丝网印刷技术的先驱。罗伯特·劳森伯格对艺术的实验和突破边界的方法为后来的艺术运动铺平了道路，如波普设计运动和新达达运动。

罗伯特·劳森伯格创作于 20 世纪 50 年代的早期作品深受抽象表现主义的影响。他尝试了多种技术，并使用泥土和岩石等非常规材料，形成了将多个图像和物体组合在一件作品中的标志性风格。在 20 世纪 60 年代，罗伯特·劳森伯格开始创作他著名的"组合"，这是一系列结合了绘画、雕塑和现成物品的大型混合媒体作品（见图 7-18～图 7-22）。这些作品的风格是俏皮的，挑战了传统的艺术和美的观念。在 20 世纪七八十年代，罗伯特·劳森伯格继续尝试新材料和新技术，并将他的关注范围扩大到摄影和版画。他在政治上也变得更加活跃，创作了解决环境和人权等社会和政治问题的作品。总的来说，罗伯特·劳森伯格的作品具有实验性和跨学科性，以及挑战和颠覆传统艺术观念的力量。

图 7-18　*Minutiae*　罗伯特·劳森伯格

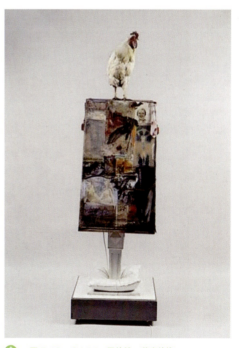

图 7-19　*Odalisk*　罗伯特·劳森伯格

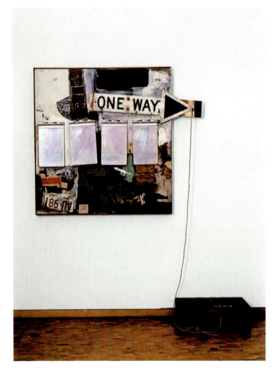
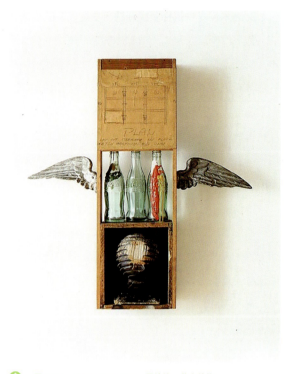

图 7-20　*Black Market*　罗伯特·劳森伯格

图 7-21　*Coca-Cola Plan*　罗伯特·劳森伯格

图 7-22　*Monogram*　罗伯特·劳森伯格

党的二十大报告提出："必须坚持科技是第一生产力、人才是第一资源、创新是第一动力……"艺术创作中对媒介的选择是艺术家根据个人喜好、技巧和希望传达的信息做出的主观决定。媒介的范围包括绘画、雕塑等传统形式，以及摄影、数字艺术和表演等更现代的形式。艺术家在做出选择时会考虑媒体的物理特性、他们希望接触的观众，以及他们希望产生的影响等因素。最终，所选择的媒介将塑造最终产品，并对观者对艺术品的解读产生重大影响。

而当下就出现了很多跨媒介艺术工作者，跨媒介艺术工作者是跨多种媒介形式工作的个人，例如跨视觉艺术、音乐、电影和文学等媒介的工作者。

跨媒介艺术的优势包括以下几个方面。

多功能性：他们有能力借助多种媒介工作，这使他们能够以不同的方式表达他们的创造力。

灵活性：他们可以使自己的作品适应不同的媒介和平台，这在当今瞬息万变的环境中尤为重要。

合作：他们经常与来自不同领域的其他艺术家和专业人士合作，这丰富了他们的作品，并使他们可以探索新的创作可能性。

跨媒介艺术家也有一些优势。

多样化：通过在不同媒介工作，跨媒介艺术家可以使收入来源多样化，并接触到更广泛的受众。

创新：他们可以为不同的媒介带来新的想法和观点，并创造出在拥挤的媒介环境中脱颖而出的原创的、独特的作品。

个人成长：跨不同媒介工作可以帮助艺术家培养新技能、扩展知识并创造性地挑战自我，从而实现个人的成长和发展。

7.3　总结

思想和形式之间的相互作用对于创造有意义和强大的艺术作品至关重要，这些艺术作品将艺术家的意图传达给观者。在艺术创作中，思想和形式是紧密相连的，思想是艺术家想要表达的思想观念，而形式是指艺术作品中用来传达这些思想的视觉元素。思想和形式之间的相互作用对于创造有意义和有影响力的艺术作品至关重要，这些艺术作品将艺术家的意图传达给观者。艺术家对形式的选择可以增强或削弱他们的表达欲望，他们的想法也可以影响他们使用的形式。最终，思想和形式共同创造出具有凝聚力和表现力的艺术作品。同样，艺术作品的形式和媒介密切相关，因为媒介的选择往往会影响艺术作品的形式，而形式会决定哪种媒介最合适。形式和媒介共同作用可以传达艺术家的意图并创造艺术品的整体美感，正是这种形式和媒介的共同作用建构了思维的能量，而这种能量也是艺术工作者一生所追求的。

思考题

1. 艺术表达。
2. 自我呈现。